一人登山完全攻略

ソロ登山の知恵

山與溪谷社編輯部——編者

黃筱涵——譯

前言

獨攀（單獨登山）可以說是與危險共舞，因此登山口設立「避免獨攀」招牌的地方並不罕見。

根據二〇一九年全日本的山難統計數據，可以看見獨攀遇難者當中有一六％的人喪命或行蹤不明，相較之下團隊登山只有八％，由此可知獨攀的風險是團隊登山的兩倍。

經驗豐富的登山客幾乎都清楚明白獨攀的危險性，儘管如此仍有許多老手深愛獨攀，而且並不是行程上與同伴喬不攏這麼被動的因素所致，是將獨自漫步在山林間的實踐價值與危險度放在天秤上衡量時，仍難以抹煞其魅力的關係。《山與溪谷》雜誌看見這樣的狀況，便決定每年刊載獨攀特輯。特輯內容主要為登山技術解說與風險管理，或許這類報導也成了獨攀風氣的推手之一，相信獨攀的人數並不會因為停刊特輯而減少吧？此外有許多登山客不屬於任何山岳會等，缺乏學習的機會，既然如此，在表明獨攀風險的同時介紹有用的知識，理應有助於預防山難。

事實上以漫步山林為主的登山中，專屬獨攀的技術沒有想像中那麼多。即使是團隊登山，也只

是比獨攀多了互相照應的夥伴，過程的一切仍必須獨自克服，同樣需要獨攀必備的技術、知識與體力，只是獨攀又多了一些應留意的竅門而已。

本書收錄的是《山與溪谷》＆姊妹誌《Wandervogel》刊載的特輯，包括了專家們對獨攀的想法與實踐術。這些技術背後都蘊藏著豐富經驗，能夠立即在獨攀派上用場並有效降低山難風險。由衷期望本書能夠減緩獨攀者獨自面對山林的不安，並為各位減輕風險。

山與溪谷編輯部

Contents

第二章　獨攀的技術

第四章　獨攀的風險管理

第一章

什麼是「獨攀」？

我獨攀的理由

獨攀的理由因人而異，但是深入了解會發現這些理由都有相似之處。這裡要訪問登山方式各異的專家們，一探獨攀的魅力之處。

能夠百分之百實現理想登山法，就是獨攀

——大西良治

二〇一六年十月，大西良治先生在北阿爾卑斯立山山腹「稱名川峽谷」，創下第一位全流溯行的創舉。普遍認為在稱名川進行長距離溯行是不可能的任務，人們將其視為日本溯溪的「最後關卡」。而大西先生就成功創下了這等級高達數十年一遇的大登攀，而且還是以獨攀實現。在挑

戰稱名川之前，大西先生已經以獨攀的方式，幾乎走完了劍澤大瀑布等日本國內的高難度溯溪路線。不僅在溯溪領域堪稱異類，事實上不斷地以獨攀方式挑戰這種等級的河川者，放眼古今恐怕只有大西先生一人。那麼大西先生為什麼要獨自挑戰呢？

「因為這麼做最能夠純粹地面對大自然。獨自一人的話就不需要為其他事物分心，能夠感受到最原始的自然崇高與威嚴。邂逅超越想像的壯麗景色時，心情更是喜悅無比。此外完全憑自己的力量克服山林困難，會令人覺得此行極富價值，面臨的門檻愈高成就感就愈壯大。對我來說獨攀是能夠最大限度享受山川峽谷的方式。」

溯溪是種極富探險意義的活動，不親自走一遭根本無從得知實際狀況。大西先生認為獨自品嘗踏進溪裡的第一步，享受到的衝擊力遠比團隊溯溪還要高。儘管如此，溯溪的危險性仍非常高，獨攀更是如此。但是對大西先生來說，就連克服這些困難的感受也要獨自品嘗才會更加純粹。

大西先生是大學時參加山岳探險社才開始溯溪的，剛開始會跟社團同伴一起上山，但是透過雜誌閱讀山野井泰史老師的文章後，對高難度登山的憧憬就日漸高漲。他同時也迷上了登山訓練項目之一的室內攀登，因此逐漸察覺社團活動與自己的需求漸行漸遠，待了兩年就退社了。此後就以幾

乎自學的方式繼續溯溪，且大多都是獨攀。

「團隊一起登山時，就沒辦法想做什麼就做什麼，必須配合同伴的等級與喜好。但是獨攀的話只要念頭一起，就可以馬上安排時間前往。我會開始獨攀的最初原因，就是享受獨自一人的高度自由。」

在「抱石」領域也享譽盛名的大西先生，攀登技術之高在日本首屈一指，能夠跟上的人確實難以尋找。那麼假設有人的攀登動機與技術都媲美大西先生的話，是否願意一起登山呢？面對這個問題時，大西先生仍然毫不猶豫地表示：「即使如此，我仍打算獨攀」，他認為愈是喜歡的路線就愈希望獨

稱名川峽谷的核心「下之走廊」，側壁高度達 150m 以上，光看照片就能夠感受到現場的緊張氣氛。

在稱名川緊急紮營。在歷時十二天的溯溪過程中，這已經算是比較平穩的營地了（左右照均由大西良治拍攝）。

自享受：「即使有不必互相遷就的同伴，我仍打算獨自挑戰稱名川」。對大西先生來說，最重要的目標不是一定要征服所有困難的路線，而是想獨自克服所有的難題。

「面對最困難的課題時，最高難度的就是獨自克服——我當然明白這個道理，但是我不想因為恐懼感或是擔心自己技術，導致理想無法實現。我只是不想輸給自己罷了，這就是我獨自溯溪的最大原動力。」

大西良治

一九七七年生。以獨攀的方式於二〇一一年征服劍澤大瀑布、二〇一六年征服稱名川，現在是人稱日本最強的「溯溪家」。徒手攀岩的實力也相當高，創下了無數初登記錄，著作為《溪谷登攀》（山與溪谷社）。

或許獨攀比較適合長時間的登山

——栗秋正壽

冬季的阿拉斯加山脈有著低於零下50℃的極低溫與強風，普遍認為「比喜馬拉雅山還要嚴酷」。挑戰冬季阿拉斯加山脈的關鍵就在於耐性，必須窩在雪洞裡將近兩個月、靜待良好的攀登條件才行。有個人就花了二十年，每年都進行這樣的登山活動，那就是栗秋正壽。

栗秋先生第一次挑戰冬季的阿拉斯加山脈是在一九九七年，那之後又挑戰了十六次，每次都是獨自一人。那是個光想像就快昏倒的冰雪世界，栗秋先生卻樂此不疲。

「我其實沒有堅持獨攀。一開始是打算與大學登山社的同伴一起前往，結果沒人排得出行程，無奈之下才決定獨自挑戰，結果不知不覺就習慣了。」儘管最初只是偶然，但是既然能夠持續二十年，就代表獨攀肯定有其迷人之處吧。「沒錯。不管是與大自然融為一體的感受，或是完成登山挑戰時的充實感，獨攀所獲得的感受都比團隊登山還要強烈。尤其是我每次登山都花很長的時間，這

段期間正好可以好好地面對自我，日常生活中可是很難有這種機會的。」

此外栗秋先生又補充道：「冬季的阿拉斯加山脈，或許還是獨自面對比較好」。根據當地的護

林員說法，冬天來登山的團隊都很容易吵架。對此栗秋先生推測可能是必須長時間一起關在雪洞等

二〇一〇年還嘗試了狩獵，當時在這個雪洞過了二十三夜（上下照片均由栗秋正壽拍攝）。

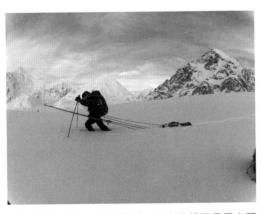

拉著堆滿糧食與裝備的雪橇，腰上的桿子是用來預防跌落至冰隙。

封閉的空間，人們承受不住這種壓力所致。不只是冬季的阿拉斯加山脈，到處都聽得到這種因為環境條件過於嚴苛，承受極大壓力的團隊很容易因為小事吵起來。

「從生理方面來說，獨攀的效率很低，但是從心理方面來說，這或許才是最合理的做法」。但是這麼做就必須獨自扛起所有的裝備，也沒有人能夠幫忙剷雪，體力負擔非常大。如此一來會大幅提高跌落冰隙等的風險，遇到困難時也沒有人能夠求救。無論從體力或技術方面來看，獨攀的困難度都非常高。

由於稍有失誤就可能喪命，因此栗秋先生會刻意保留體力以避免落入險境，像是一天只行動六個小時，不會一直活動到累壞的程度，畢竟人一疲憊，判斷力就會下滑。獨攀時想要規避風險，就必須努力保持平常心。進度停滯時，栗秋先生會藉由聽廣播等盡量打造能夠放鬆的環境。此外栗秋先生還提出了另外一點值得玩味的觀點。

「獨攀確實是獨自進行的，但是我認為這是有了身邊的人支持才得以實現的」。栗秋先生有妻子與兩個小孩，阿拉斯加山脈也總是有提供協助的人，所以他絕對不會辜負這些人的信任。對栗秋先生來說，身邊有這些支持自己的人，才是他全心全意挑戰獨攀的力量。

不適合獨攀的人，恐怕就不適合登山

—— 打田鍵一

打田鍵一先生以西上州的山為據點，提倡在矮山進行充滿探險與冒險要素的「高難度健行」。

儘管他說著「沒有特別堅持獨攀」，但是一年多達七十天都在登山的時間當中，卻有三分之

栗秋正壽

一九七二年生。一九九五年首次登上丹奈利峰的峰頂，一九九八年完成首次冬季獨攀，二〇〇七年成為全球首位成功於冬季獨攀福克拉山的登頂者，二〇一〇年獲得植村直己冒險獎，近期的著作有《山之旅人 冬季阿拉斯加獨攀》（閑人堂）。

「我幾乎沒有特別想著『我要一個人登山』，但是從未後悔過一個人登山。獨自登山能夠全心全意正視山林，並且更深入感受山林。當然與他人一起登山也有不同的樂趣，但是這時就會將注意力放在同伴身上，對山林的感受也會減少。」

打田先生二十三歲時第一次登山，當時是受職場前輩之邀前往，但是完成這次登山不過四天，他就獨自前往秩父的熊倉山。當時的他對登山還不甚了解吧？只有肩背包與皮鞋就貿然上山，險些迷路遇難。幸好打田先生雖然著急，還是坐下來仔細記錄這趟行程，才終於冷靜下來並且平安下山。這次經驗深深烙印在他的心底，此後就時而獨攀、時而參與團隊登山。雖然他的獨攀並未出過重大事故，但是曾經在山上骨折過兩次，而且都是團隊登山時遇到的。如今回首不禁思考，這是否代表打田先生獨攀時有多麼專注。而他似乎從未擔心過萬一在獨攀時發生意外怎麼辦。

「我完全沒有感受過獨自登山時的恐懼。因為我必須馬上解決眼前現實的狀況，根本沒有害怕的閒工夫。」

看來打田先生擁有適合獨攀的性格吧？聽到如此問題後，打田先生毫不猶豫地回答：「不，我一都是獨攀。

認為沒有什麼適不適合的問題，不如說不適合獨攀的人，恐怕就不適合登山了——這是我的想法。」

獨攀所必備的技能中，打田先生特別強調的是自我管理能力，包括：現在還有多少體力？現在身在何處？離目的地還有○個小時的路程，所以該用什麼樣的步調行進呢？按照當前的天候與時間，是否還適合繼續前進呢？獨攀的過程中必須時時思考這些問題，並且自行判斷後確實執行。但是這並不限於獨攀，即使是跟團登山也必須具備這些能力才行。

「所以我認為沒有什麼專屬於獨攀的技術或知識，只要擁有登山基本技能的人，無論是

第一次獨攀迷路時所寫下的筆記，其中「得救了」這一句更是充分展現出當下的心情。

奧武藏・伊豆岳。

獨攀還是團隊登山，都會使用相同的方法。」

儘管如此，打田先生已經七十多歲，隨著年齡增長逐漸感受到體力下滑，讓他在獨攀時感到不安的次數開始增加，因此他連步行時也變得比以前更加謹慎。像這樣敏感察覺自己的身體變化，連走路方式都加以調節的能力，正是自我管理的一種。只要能夠做好這些，相信即使體力衰退，也能夠避免在獨攀時發生意外吧。

打田鋏一

一九四六年生，喜歡帶著登山繩與指南針追求矮山的樂趣，著作包括《數岩魂》、《埼玉縣的山》（山與溪谷社）等，最新的作品為《續・數岩魂・永遠的高難度健行》（山與溪谷社）。

智慧 4

自己的主題，必須獨自追求

—— 町田有恒

二〇一六年十一月六日，跨越山口縣下關市的火山，到達關門海峽的町田有恒先生，征服了切割太平洋與日本海的中央分水嶺——全長約二千七百公里的本州水脈。

「當時覺得本州真的很長，一想到我可以不用走的完成就覺得鬆一口氣。」

如此說道的町田先生，淡淡地笑了。那獨特的沉穩氣質，想必是在長年登山中一步一腳印走出來的吧？

「我原本沒打算走遍所有分水嶺，只是在登山途中聽到其他人正在進行這個挑戰，不由自主覺得『我說不定也辦得到』。」町田先生回憶了起始，從當時到實際達成之間花了三十五年三個月。

並不是所有分水嶺都有登山步道，事實上町田先生的登山風格也不需要道路。

「我是高中一年級加入登山社後開始登山的，當時為了備考相當疲倦，不禁想去大自然中享受

一下悠閒時光。過沒多久就有喜歡在野林中探險的前輩邀請我同行，讓我真正體會到個中樂趣。」

町田先生到了高三時，已經能夠獨自前往沒有登山道的山林了。踏入溪流、攀著岩壁而上，再順著對向的溪流而下——像這樣從地形圖中摸索出獨自的路線後下山。飯豐山有條橫越整個山脈的押切川大檜主流，町田先生就花了十二天，順著這條河流依序走過飯森山、飯豐山、赤津山與二王子岳。從二號峰到二王子岳之間這麼長的距離，似乎都是從草叢中自行尋找出路。

「雙手撥開茂密的根曲竹，邊以腳步按壓住雜草的方式前進，這種走法一天只能走幾公里而已。我當時穿的登山鞋還裂開，只好用扭傷繃帶與針線修補。」

儘管如此，町田先生仍認為一切都在「預料中」。

「山上擁有城市所欠缺的自由，在這個沒有道路的山林裡，要走往哪裡？睡在哪裡？全都可以自行決定。能夠徹底享受獨處時光，正是獨攀的一大魅力。」

他的裝備全部都是經過時光淬鍊的物品，如果是夏天要進行三天兩夜的登山，他會穿著登山鞋，八十公升的後背包裡則裝有 ARAI TENT AIR RAIZ 1（以前是避難帳）、雨衣、睡袋罩＋睡袋內襯、睡墊、瓦斯噴槍、頭燈、登山炊具，以及現在看起來相當懷舊的塑膠水瓶。

「我雨衣只帶上半身的而已，反正下半身會被雜草沾溼，我就不白費工夫了。睡墊則使用泡棉材質，因為充氣式睡墊要是破洞的話就不能用了。瓦斯噴槍的燃料只要一罐一般規格的，就可以撐一週了。」

「每次都得思考食材太麻煩了。」因此町田先生都固定攜帶咖哩調理包與快煮麵而已。

「晚餐是沒有任何食材的咖哩醬，早餐是一把半的麵條，午餐則是用前一晚吃剩的白飯做成飯糰。我當然也會想要吃得更豐盛，但是輕量化還是最重要的，美食就等下山後再享用吧。」

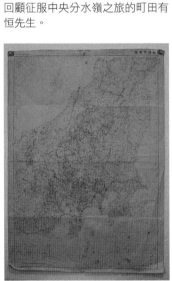

回顧征服中央分水嶺之旅的町田有恒先生。

走過的山就畫上紅線（河岸邊會騎腳踏車）。這張已經泛黃的關東甲信越五十萬分之一區域地圖，透露著町田先生在山上度過的光陰以及對山林的愛。

町田先生平日是個上班族，利用週末登山，並以這樣的步調每年入山四十至七十次。不知不覺間，他也訂下了好幾個目標。

「我已經爬完日本三百名山了，全日本約有九百七十處一等三角點，我還剩下四十處而已。另外征服都道縣府所有山岳的目標，則從五年前開始努力中。」

原來征服分水嶺只是目標之一而已，真是令人訝異。

町田先生在三十七年的登山經驗中，從未發生過意外，也從未發生過下山時間延遲的狀況。在這必須常常走在草叢中的獨攀中，町田先生為了安全做過哪些努力呢？

「即使我認為一天內可以走這樣的距離，也會在完成八成的時候就停下腳步。長期登山的話，則必須安排備用日。實際行走的時間通常會比預期還要久，因此途中也難免必須放棄部分路線。」

規劃登山計畫時一定得安排充裕的時間，正是町田先生遵守的鐵則。此外他主要使用的是兩萬五千分之一的地形圖，但是也準備了五萬分之一的版本。

「我最近也活用的 GPS。因為我都會開車到登山口，所以就買了一台可以一路從車上用到山上的。有時雜草會長得比人還高，這時 GPS 就相當好用。」

看來町田先生為了確實掌握地形與位置，準備了三層保險，可以說是相當萬全。那麼町田先生至今是否遭遇過什麼危機呢？

「我曾經在北海道的雪山因為膝蓋痛而動不了，因此有兩天的時間都待在帳棚內，靜待疼痛穩定下來後再自行下山。那之後我就明確感受到年過五十後，身體均衡已經大不如前，因此現在不像以前那麼常跑溪谷了。」

町田先生就像這樣在登山的同時，經常冷靜檢視自己的行動。但是面對遇到意外狀況時沒有同伴可以互相照應的獨攀，真的從未感到不安嗎？

「我制定計畫之後，便會預設『這裡應該很難搞』並隨時檢視地圖。如此一來，行前就會萌生『都已經研究成那樣了，不親自確認就不想回家』的心情，於是就會懷抱著對山岳的強烈迷戀出發。」

町田先生毫不猶豫地如此回答。現在的町田先生最常執行的目標，就是「征服所有縣的山」，只要地形圖上有寫到「山」的地方，他就會一一前往。

「有些地方就像住宅區的後山，因此很多都毫無標誌，根本不曉得山頂在哪裡。在這樣的山裡

四處探索，在未使用ＧＰＳ的情況下全憑自己的判斷去尋找最高點其實相當有趣。」

町田先生似乎也對北海道的山很有興趣，只是始終排不出時間前往。無論是在草叢中找路、分水嶺縱走、征服所有山岳等，對町田先生來說都是享受「自由」的重要方式。再次詢問「登山」對町田先生來說究竟是什麼時，他微笑表示：「登山對我而言就是獨行，沒有第二種想法了。」

町田有恒

一九六三年出生於東京，姓名是愛好山林的父親所取，源自於日本山岳創始者慎有恒。踏遍溪流與山脊，挑戰許多登山客不曾進入過的山域，開拓獨有的世界。

獨攀才可以獨占整座山

—— 關口保

日本阿爾卑斯山脈連接了太平洋的駿河灣到日本海的親不知海岸，好想挑戰這個路線的縱走啊——想必這是登山迷都曾夢想過的事情吧。然而竟然有人過了七十歲，才以獨攀實現了這個夢想。儘管從年輕時就已經熟悉山岳，但是後來經歷了相當長的空白期，重新回到山林懷抱已經年過五十，且還因為舊傷造成的疼痛變得寸步難行。醫生表示治療舊傷的方法，唯有想辦法恢復已經衰退的肌力，所以他便決定拖著疼痛的腿在矮山散步，而這就是他展開獨攀人生的契機——這樣的關口保先生，究竟是如何走過日本阿爾卑斯山脈的群峰呢？

首先實踐的就是裝備輕量化。

「儘管我透過登山復健成功恢復步如飛的狀態，體力仍然不如年輕時。所以便決定最多只攜帶六公斤的物品，在規劃登山計畫時也會按照行囊內容物決定。」

如果是山屋物資充足的區域，當然就會盡量利用，連餐飲也會在山屋解決。只要是能夠在當地購買的物品一律不帶，盡量在現場取得。關口先生透過這樣的原則，在七十二歲時花了十八天的時間，完成了上高地至日本海親不知海岸之間的大縱走。這次的成功經驗，讓他下定決心遲早要走完駿河灣至上高地之間的路線。

隔年挑戰的則是南阿爾卑斯山──南部畑薙大吊橋至北部的北澤峠之間，這次同樣積極運用了沿途的山屋。成功征服南北阿爾卑斯山這兩大關後，他接下來的目標是從整個路線的起點──駿河灣出發前往南阿爾卑斯山，但是卻面臨了前所未有的問題。那就是比較非主流的山域沒有那麼多山屋，既然如此，不如切割成多段一日行程吧？但是並不是每座山的出入口都有大眾交通可以乘坐。

最後他想出了用箱型車將迷你摩托車載到山上這個想法。首先前往下山預定出口，將迷你摩托車（關口先生將其命名為「迷你太」）寄放在該處，再開著箱型車前往登山口，當天就直接在車裡過夜，隔天一早再出發。下山後就會騎著迷你太回到登山口，最後開著箱型車回家。順道一提，他將這輛箱型車命名為 BC（Base camp）。透過這樣的反覆作業，他總算來到通往南阿爾卑斯相連的畑薙大吊橋。

「實際執行之後，我發現了意料之外的優點。那就是不需要紮營，還可以在車上安裝廚房」，後來他又用相同的做法並搭配山屋，走完了中央阿爾卑斯山，以及中央阿爾卑斯山至北阿爾卑斯山之間的路線。

但也不是一帆風順。儘管關口先生對於看圖很有自信，但是也曾遇過懷疑手上指南針有問題，體驗到從未有過的恐懼感。

「我當時逐漸搞不清楚方位，明明是大白天，現場卻像夜晚般昏暗，林木都像朝著我伸出手的妖怪，真的很恐怖……」

在過於茂密的草叢阻擋下，關口先生進退兩難，甚至做出下切溪谷這種通常視為禁忌的決定。

此外他也曾經遇到禁止外地人踏進的「留山」，不得不途中變更路線。

「那次真是打敗我了。一般的山中健行，很少會遇到這種因為當地規矩而無法入山的情況。」

儘管如此，他仍一點一滴地累積登山里程，並且終於在二〇一六年十月，平安走完剩下的南、中阿爾卑斯山連接處，成功征服整條路線。距離他踏出上高地那天，已經過了五年。

他的計畫得以成功有幾個原因，首先是他年輕時就已經奠定紮實的登山基礎，熟悉包括溪谷與

「天空之山旅」的好夥伴——箱型車與迷你摩托車（初代與第二代），車上還有自製的床與調理台。

關口先生親手繪製的旅程概念圖，一眼就可以看出是從駿河灣出發，沿途經過南阿爾卑斯與中阿爾卑斯，最後穿越北阿爾卑斯前往日本海的行程。

岩石在內的山林，此外也透過萬全的準備與登山計畫書徹底做好安全管理。

最關鍵的要素則是廂型車與迷你摩托車這個組合。單純開車登山雖然方便，卻必須原路折返下山。善用大眾交通的話，當然可以甲點入山、乙點下山，因此箱型車與迷你摩托車乍看只是小聰明，卻完美克服了開車與搭乘大眾交通登山各自的缺點。

最後請教關口先生獨攀的魅力時，他表示：「獨攀才能夠獨占山的一切。兩人同行的話就只能享受二分之一，三個人的話就只剩下三分之一。當然『獨占』的背後也含有風險就是了。」

關口保

一九三九年出生於東京。國中開始迷上登山，後來將精力轉向拉力賽與釣魚，到了年近花甲才又重回山林懷抱。二〇一六年十二月，出版了太平洋至日本海之間的稜線旅途紀錄《天空之山旅日記》，現為銀髮山岳會會員。

認識獨攀

能夠獨自面對山岳的獨攀非常美好。不必受到他人影響，享受獨有的時光是其一大魅力，但是遇難的風險高於團隊登山，所以必須格外謹慎。

智慧6

認識獨攀的優缺點，降低不安與風險

——野村仁

現在可謂獨攀全盛期。獨攀的迷人之處，在於能夠自由行走於山林美景與獨特氛圍當中，隨心所欲地享受登山之旅。從日常社會生活（或是家庭生活？）的束縛中解放，做自己由衷想做

的事情。此外許多獨攀登山客都認為，獨攀讓人更坦率與沿途遇見的人交流。團隊登山總是會與同伴待在一起，獨攀的話就能夠輕易向他人搭話。

但是正因為獨攀能夠放鬆並自由選擇，也帶來了踏錯一步就會遇難的風險。無論是新手還是老手，風險管理意識不足的人，通常不會事前做好紮實的登山計畫，或是即使規劃好行程仍會依心情隨意更動，讓登山計畫流於形式，實際上仍隨當下心情亂走。事實上這樣的登山客似乎很多對吧？

人類是會犯錯的生物。如果是團隊登山的話，成員還可以互相指出不妥的地方或是互相照應。現實中，登山就很常出現這種情況，但是只要有同伴立即處理，就能夠避免意外發生，大家一起平安下山。當然要是處置失當，甚至出現了複數的失誤，還是會演變成意外事故吧？

獨攀時，就只有自己能夠察覺失誤，每一個即將誤入危機大門的瞬間，獨自面對的困難度，絕對比和團隊一起時困難許多，有時甚至會伴隨著危險。透過 p.38、p.39、p.45 的「YAMAKEI Online 獨攀問卷調查」（二〇一六年實施）結果也可以看出，有許多獨攀者都對此感到擔心。

團隊登山	
〈缺點〉	〈優點〉
· 必須配合團隊步調 · 必須團體行動，較難自由行動 · 每次調整行程都很費工夫 · 必須準備所有人的裝備與糧食較為辛苦 · 很容易依賴團隊內的高手	· 遇難時比較容易通報 · 遇到意外事故時能夠合作應對 · 能夠分攤共用裝備與費用 · 需要做決定時有人可以討論 · 步調與行程管理起來較簡單

獨　攀	
〈缺點〉	〈優點〉
· 遇難時很難被外界發現 · 遇到意外事故時很難應付 · 察覺迷路時往往為時已晚 · 沒人分攤裝備與費用，負擔較大 · 維持自己的步調使行程容易延誤	· 能夠維持自己的步調 · 行動與休息時間自由 · 登山計畫制定起來較為簡單 · 計劃與行動都會更加謹慎

容易變嚴重的獨攀山難

從山域事故數據中也可以明確看出，獨攀比團隊登山還要危險。山域事故總數中獨攀僅占四成，但是有許多死亡與失蹤案例。

如 p.41 的圓餅圖所示，全日本山域事故死亡人數中約六成是獨攀，是相當恐怖的數字。

想必獨攀如此危險的原因，不必多作說明各位也能夠明白吧？光憑一個人的注意力，很難在登山過程中及早發現失誤並修正。此外遇難人數只有一人時，搜救時也會比較難找到人，所以狀況也比較容易惡化。

獨攀與團隊登山的差異

獨攀時從計劃到實際登山、遇到緊急狀況時的應對等，都必須獨自思考、做決定並執行。相較之下，團隊登山在制定計劃時有人可以商量，登山途中要做決定時通常也會以領隊為主。遇到意外情況時可以經過討論後，再決定是否變更路線或是返回。

普遍認為團隊登山能夠確保登山安全，遇到危險時也能夠合作克服，獨攀時就必須獨自應付所有情況，這應該就是獨攀與團隊登山最大的差異了。

獨攀時是否會感到不安呢？

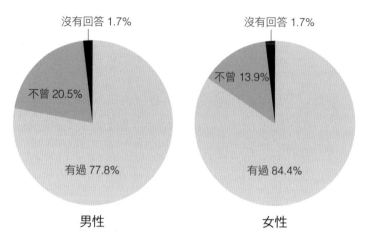

沒有回答 1.7%　　　　　　　沒有回答 1.7%

不曾 20.5%　　　　　　　　不曾 13.9%

有過 77.8%　　　　　　　　有過 84.4%

男性　　　　　　　　　　**女性**

在這個二選一的問題當中，回答「曾感到不安」的人在男性中占約 78％，女性則約有 84％，果然女性當中會擔心獨攀的人還是比較多。而男女合計約有 79.4％會感到不安，從這裡可以看出獨攀「充滿令人擔心的要素」。此外本問卷的回答者中男性占了 924 人（約 76％），女性則有 288 人（約 24％）。

有八成的人感到不安

登山客當中有八成的人都對獨攀感到不安，大半的人都擔心遇到或是快要遇到山難時，獨自一人沒辦法做出有效的應對方式。

參考左圖即可明白不安的具體內容，簡單來說包括跌落、滑落、受傷、迷路、生病、身體狀況出問題、遇到熊等野生動物、天氣變差等，不過從另一個角度來看，或許這也代表獨攀時的危機意識會更高。

獨攀時曾擔心過什麼呢？

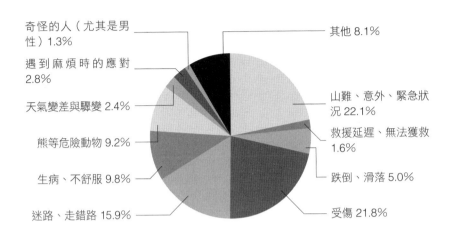

奇怪的人（尤其是男性）1.3%

遇到麻煩時的應對 2.8%

天氣變差與驟變 2.4%

熊等危險動物 9.2%

生病、不舒服 9.8%

迷路、走錯路 15.9%

其他 8.1%

山難、意外、緊急狀況 22.1%

救援延遲、無法獲救 1.6%

跌倒、滑落 5.0%

受傷 21.8%

這是請填寫問卷者自由填寫的內容，並加以分類所得出的結果。其中「山難、意外、緊急狀況」都等於山域事故，因此歸類為同一個項目。由此可知，獨攀時最多人擔心的就是遇難。

最典型的狀況就是從登山道滑落谷底，結果動彈不得的狀況。峽谷之間收訊不良，如果又沒有提交登山計畫書，要等到他人發現並救援就得靠運氣了。有時原本只是骨折而已，但是因為無法對外求援而導致救援不及，最壞的情況甚至可能導致死亡，因此這種獨攀造成的嚴重山難屢見不鮮。

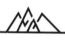

獨攀遇難容易變嚴重的理由

團隊登山時會有多人一起行動，人們可以彼此注意並檢視他人的失誤。獨攀則缺少這種互相監督的功能，全憑自己的判斷。然而人們在遇難初期往往有否認的心理傾向，容易忽視異常狀態並認為「我沒有遇難」，對危機的認知較慢。遇難後則得在負傷或是精神緊繃的狀態下想辦法求生，包括通報、施以緊急處置等。由於獨攀會面臨各種危機，也很容易錯失最佳挽回時機，事態容易變嚴重。

1. 難以修正

即使因為疲勞或身體不舒服等走不動，也沒有人可以出手協助，必須自己靜待身體恢復。而獨攀者迷路時，往往發現時都已經太晚了，這也是造成狀況惡化的一大因素。

2. 自救困難

團隊登山時，遇難者以外的人，能夠分工合作展開救援。但是獨攀時會處於事故現場只有自己一人這種異常狀況，自救起來非常困難。

3. 有時會無法對外求援

出事的地方手機打不通所以無法求援，或是受傷而無法動彈時，就沒辦法對外求援，只能靜待他人發現自己。而這就是獨攀時相當常見的事故模式。

山域事故人數與死亡人數中獨攀者比例（全日本）

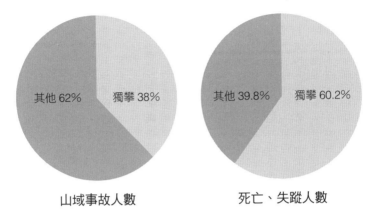

其他 62%　獨攀 38%

山域事故人數

其他 39.8%　獨攀 60.2%

死亡、失蹤人數

二〇一九年全日本的山域事故人數達 2937 人，其中獨攀者有 1117 人（38%），達三分之一以上。死亡與失蹤人數中，總數 299 人的數據當中有 180 人（60.2%）都屬於獨攀，由此可以看出獨攀無法及時獲救的比例高出許多，同時也能夠看出獨攀時的死亡風險有多麼高。

山域事故人數與死亡人數中獨攀者比例（長野）

其他 66.9%　獨攀 33.1%

山域事故人數

其他 48.1%　獨攀 51.9%

死亡、失蹤人數

二〇一九年長野縣的山域事故人數達 290 人，其中獨攀者有 96 人（33.1%），達三分之一以上。死亡與失蹤人數中，總數 27 人的數據當中有 14 人（51.9%）都屬於獨攀。雖然比例沒有全日本數據那麼懸殊，但是獨攀的罹難風險還是比較高。透過這些數據可以算出，獨攀遇難者每 6.8 人中就有 1 人會死亡（團隊登山則是每 14.9 人中有 1 人）。

登山不只是在山上開心散步，還必須想辦法避免發生危險。前人為了安全著想，採用的就是團體登山這個方法。而獨攀雖然自由又舒服，遇到山域事故時卻較難逃生。

降低獨攀的不安與風險

欲減輕獨攀的風險時，請留意下列三點。

首先是努力學會判斷等級的能力。找到目標山岳時，先精準掌握路線等級後，選擇比自己能力低一兩階的路線挑戰。想要維護登山安全，對等級的正確判斷力是不可或缺的。

第二點則是努力提升登山技術。立刻就能學習的項目包括氣象知識、地形圖用法與急救

法。接著就請實際到山上走走，習得基本的步行技術、山岳行動技術與裝備使用方法。獨攀者應學習的進階技術則包括攀登與繩結。攀登與溯溪技術熟練之後，也有機會往雪山發展。但是建議各位找專家學習，不要僅憑自己摸索。只要熟悉一定程度的攀登技術，就能夠大幅減輕跌落、滑落、跌倒、落石等風險。

第三點就是要貫徹自己規劃出的遇難對策，第一步當然就是要做好登山前的準備工作，包括確實制定好計畫後提交計畫書（入山申請）。此外也應備妥避難帳、手機與急救用品等，並事前習得使用方法。

野村仁

登山與自然方面的作家＆編輯，著作包括詳細解說山難的《不再迷路》（YAMAKEI新書）等。目前為日本山岳文化學會（山難分科會）會員。

減輕不安與風險的三種方法

1. 留意等級

目前全日本有10縣公布了山岳等級，不在這10縣的路線也適用相同基準，所以不妨參考。此外也必須掌握「自己的等級」，才能選擇適合挑戰的路線。選擇路線等級時不應完全比照自己的等級，而是選擇等級稍低一階的路線，為登山之旅多留一些緩衝，將有助於降低獨攀的風險。

2. 提升登山技術

相較於山岳會等會傳授的綜合登山技術，透過獨攀經驗慢慢累積的登山技術方面的傾向。所以請多方利用各種機會，聆聽各界人士的意見以獲得更全面的提升。此外也建議透過講座習得氣象、看圖、急救與繩結等基礎知識後，再透過登山經驗慢慢提升熟練度。

3. 為緊急狀況做好準備

事前擬好登山計畫與概要，並將家人等設定為「緊急聯絡人」，請對方發現自己過了○日○時還沒下山的話就趕快報警。此外也要留一份載有前述資訊的登山計畫書（入山申請）給緊急聯絡人，方便對方提交給警局。登山時也必須養成攜帶避難帳、急救包等緊急裝備的習慣。

獨攀時是否曾感到擔心？／依登山年數分類

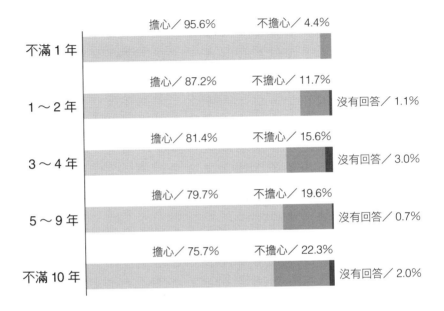

不滿 1 年　擔心／95.6%　不擔心／4.4%

1〜2 年　擔心／87.2%　不擔心／11.7%　沒有回答／1.1%

3〜4 年　擔心／81.4%　不擔心／15.6%　沒有回答／3.0%

5〜9 年　擔心／79.7%　不擔心／19.6%　沒有回答／0.7%

不滿 10 年　擔心／75.7%　不擔心／22.3%　沒有回答／2.0%

雖然回答「曾感到不安」的比例隨著登山資歷增長有降低的趨勢，但是終究還是有 76% 以上的人。可以看出即使是長年登山的老手，也會對獨攀有所擔憂。不過反過來說，剩下 22%「不曾感到不安」的人究竟是怎麼克服的呢？或許他們的想法裡就藏有減輕獨攀不安的線索。

第一章・什麼是「獨攀」？

第二章

獨攀的技術

獨攀的計畫

想要獨自一人也能夠安心登山，該怎麼制定登山計畫呢？這裡一起想像出明確的路線，打造符合自己實力的登山計畫吧。

智慧 7

依實力制定計畫

——東秀訓（石井運動登山學校祕書長）

所謂的獨攀就是連登山計畫都得憑一己之力決定，對自己所擬定的計畫內容感到擔憂時，通常是沒有搞清楚自己的實力，選了超乎能力的山岳所致。因此冷靜判斷自己辦得到的事情是很重要的，只要能夠選擇符合自己能力的山岳，對於不安的緩和會有一定程度的效果。

判斷自己的實力時應特別著重於體力與技術。獨攀經驗很少的話，可以重新檢視自己的團隊登山經驗，回想一天能夠走幾個小時？是否看得懂地圖？藉此確認自己的登山綜合能力。接著在擬定登山計畫時，必須將行動時間設定得比團隊登山時期還要短，以確保體力方面不會過於勉強。「所謂的獨攀，其實就等於擔任單人隊伍的領隊」，必須客觀判斷自己的體力與技術，選擇適合自己的路線，並假設可能會遇到的風險，只是獨攀都必須獨自進行而已。做足這些功課的話不僅可以強化登山時的心態，也有助於提升登山能力。

優質的登山計畫必須由「經驗」、「體

獨攀者在制定登山計畫時的困擾

計畫時對於路線與所需時間過於樂觀

途中開始害怕，最後只敢走人多的路線

不知道該選什麼等級的山

很怕途中筋疲力盡，卻沒有人可以伸出援手

獨攀時只敢去曾經去過的山

不知道團隊登山與獨攀登山計畫有什麼差異

一個人登山的實際所需時間，不是比計畫快就是慢

即使定好了計畫，仍擔心遇到狀況時無法做出正確判斷

力」、「風險」與「資訊」這四個要素組成。其中東先生認為尤以「經驗」特別重要。「經驗愈豐富時，就愈能夠在計畫階段就想清楚路線難度與風險。舉例來說，沒經歷過要穿越林木線的路線時，就很難想像林木線以上會出現什麼風險。而林木線以上的區域風雨更為劇烈且失溫機率相當高，有過類似經驗的人自然能夠具體想像出個中風險。在制定登山計畫時，以這些經驗為基礎活用各種資訊是非常重要的。」

風險

沒問題的……

自己是否理解風險並能夠做出正確判斷？是否能夠自行下山或是求助？

經驗

面對岩石區、有殘雪的區域等高難度場所時的步行技術是否充足？是否曾去過類似的區域？

資訊

危險標示的地點好多

震驚…

是否有拿到路線特徵等資訊？到手的是否為最新資訊？

體力

巍巍顫顫

自己是否有足以應付該路線的體力？最多能背起幾公斤的行囊？

用「行程定數」找出適合自己的路線

—— 安藤真由子（健康運動指導員）

一般登山導覽書都將體力切割成三至五個階段，以表示路線的難易度，而「行程定數」則是更詳細客觀的體力程度指標。行程定數會從「行程所需時間」、「實際步行距離」、「累積爬升高度」與「累積下降高度」計算出來，能夠用一到一百的數值表現出路線的特徵。

「藉此將過去的經驗數值化後，就能夠以曾走過的路線行程定數為基準，與目標路線做比較，如此一來就能夠掌握即將面臨的狀況。」走到體力用罄而步履蹣跚，或是實際走完的時間比預計更久時，都代表自己的體力不適合該路線。但是從以往的登山經驗找出體力可以負荷的行程定數，獨攀時就可以選擇行程定數低於該數值的路線。行程定數的另一大優勢，就是定期前往行程定數程度相當的山岳時，可以檢視自己的體力是否比之前好？或者是反而衰退了？但是體力可負荷的程度也會受到天候變化等影響，請特別留意。

行程定數的計算方法

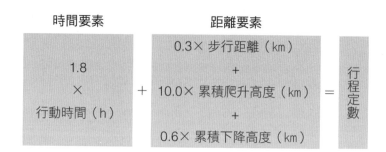

時間要素		距離要素		
1.8 × 行動時間（h）	＋	0.3× 步行距離（km） ＋ 10.0× 累積爬升高度（km） ＋ 0.6× 累積下降高度（km）	＝	行程定數

行程定數代表的難度

10 左右	較不耗體力，適合新手
20 左右	適合一般登山客
30 左右	單攻時，需要一定程度的腳力
40 以上	需要過夜一晚以上

即使是沒有去過的山域，經驗夠的話也可以用導覽等資訊，對照自己過往的登山經歷，想像需要多少體力？有什麼樣的地形特徵？伴隨而來的是什麼樣的風險？依自己的經驗檢視資訊，並在登山計畫中落實前述四個要素，就是制定登山計畫時的訣竅。

累積獨攀經驗

一般登山路線的難易度會以體力難度、技術難度、氣象嚴峻度表示，但是獨攀又受到發生狀況時附近是否有可以求援的場所或登山客影響。「以北阿爾卑斯山的北穗高岳等人氣路線，以及奧秩父和名倉山等的非主流路線，就不能用同樣的方式去思考難易度與風險。」東先生如此說道。北阿爾卑斯山有岩石路與特別陡峭的地方等，無論是從體力方面還是技術方面來說難度都相當高，途中更有跨越林木線的部分，因此氣象條件也相當嚴峻。但是沿途都有油漆記號指路，同一條路線上的登山客也很多，因此即使找路能力不高仍可以挑戰。此外遭遇緊急狀況時，也有機會向其他登山客求助。

另一方面，從和名倉山秩父湖側出發的路線，是在登山地圖上僅用虛線標示的非主流路線，雖

用行程定數比較日本百名山最具代表性的路線

用行程定數比較的話，就能夠清楚看出各路線所需體力的差異。

制定計畫時也更便於想像，例如：這條路線不過夜一晚的話，體力恐怕負荷不了等。

富士山 （3776m）	行程定數	御殿場口新五合目～劍峰山頂（來回）／兩天一夜（15.4h）
	60.1	實際步行距離＝21.1 km 累積爬升高度＝2.45 km 累積下降高度＝2.45 km
奧穗高岳 （3190m）	行程定數	上高地～個澤～奧穗高岳（來回）／三天兩夜（17.7h）
	64.8	實際步行距離＝36.6 km 累積爬升高度＝2.08 km 累積下降高度＝2.08 km
槍岳 （3180m）	行程定數	上高地～橫尾～槍岳（來回）／三天兩夜（20h）
	70.3	實際步行距離＝39.1 km 累積爬升高度＝2.13 km 累積下降高度＝2.13 km
聖岳 （3013m）	行程定數	聖澤登山口～聖平～聖岳（來回）／三天兩夜（15.6h）
	62.3	實際步行距離＝20.8 km 累積爬升高度＝2.64 km 累積下降高度＝2.64 km

水晶岳 （2986m）	行程定數	高瀨水庫～野口五郎岳～水晶岳（來回）／四天三夜（23h）
	86.3	實際步行距離＝ 28.3 km 累積爬升高度＝ 3.44 km 累積下降高度＝ 3.44 km
金峰山 （2599m）	行程定數	大弛峠～金峰山（來回）／單攻（4.5h）
	14.5	實際步行距離＝ 8.2 km 累積爬升高度＝ 0.37 km 累積下降高度＝ 0.37 km
大菩薩嶺 （2057m）	行程定數	Lodge 長兵衛～大菩薩嶺～大菩薩峠～ Lodge 長兵衛／單攻（3.5h）
	14.1	實際步行距離＝ 7.4 km 累積爬升高度＝ 0.53 km 累積下降高度＝ 0.42 km
雲取山 （2017m）	行程定數	鴨澤～七石山～雲取山（來回）／兩天一夜（9.7h）
	42.3	實際步行距離＝ 23.7 km 累積爬升高度＝ 1.67 km 累積下降高度＝ 1.67 km
谷川岳 （1963m）	行程定數	天神平～谷川岳 TOMA 之耳（來回）／單攻（5.2h）
	18.6	實際步行距離＝ 6 km 累積爬升高度＝ 0.7 km 累積下降高度＝ 0.7 km

然沒有岩石區等特別難走的區域，也不會穿越林木線，氣象條件相對溫和。但是必須自己找路，緊急情況時幾乎沒有向他人求助的機會。

「在這種登山客很少的區域，可沒辦法採用跟在他人背後這種被動的行動方式。有些地方的登山道也非常不明顯，途中必須頻繁確認地圖才行。即使只是中低山，也暗藏著與北阿爾卑斯岩稜不同的難關。」

因此對自己的找路能力不夠有信心時，選擇登山客較多的人氣路線會比較保險。另一方面，如果想要透過獨攀鍛鍊自己的綜合能力時，這種必須完全靠自己的中低山可以說是最適合的練功場。

奧秩父‧和名倉山等

體力難易度	■■■■□
技術難易度	■■■□□
氣象嚴峻度	■■■□□
人煙稀少度	■■■■□

北阿爾卑斯山‧北穗高岳等

體力難易度	■■■■■
技術難易度	■■■■□
氣象嚴峻度	■■■■■
人煙稀少度	■■□□□

那麼最適合獨攀的是什麼樣的路線呢？「要說適合獨攀的路線，我認為應該是能夠享受獨行樂趣，並且在獨立跨越難關後會獲得充實感的路線，例如：人煙稀少的路線很考驗閱讀地圖的技術、有險峻岩石區的路線則需要高度步行技術。我自己在獨攀的時候，也會刻意挑選登山地圖上的虛線路線，享受冒險的感覺。當然這也是因為我很清楚自己的能力足以應付才敢做的。」

雖說透過有許多登山客的簡易型路線累積經驗也很重要，但是光著眼於獨攀的壞處，只敢挑戰初級山岳或路線的話，就無法磨練綜合登山能力。

「仔細觀察登山地圖與地形圖，就能夠看見決定路線的線索。用虛線標示的登山道、必須耗費一番工夫才到得了登山口、高低落差大或費時較久的路線，都是測試自己實力的好機會。當然風險也會跟著提高，所以請務必謹慎。」

依數值資訊與最新資訊具體想像路線

決定好要走的路線後，就要開始蒐集登山必備資訊，使路線資訊更加具體。

「行程距離、所需時間、累積飆高等數值資訊，以及危險點、前往方式與氣象狀況等最新資

訊，都有助於具體想像出路線狀況與風險。此外獨攀除了這些資訊外，也必須從風險管理的角度盡力蒐集各方面的資訊。」

影響獨攀難度的登山客數量與營運中山屋的有無，都是必須事前掌握的資訊，除了這些以外，東先生也一定會確認手機有訊號的區域。

「電信公司官網的『服務範圍地圖』等，都可以確認有訊號的區域。因此即使前往沒有收訊的區域或峽谷地形，只要事前了解走到哪裡會有訊號，就能夠在緊急時派上用場。」

此外雜誌、導覽、地形圖、登山地圖、網路與登山記錄分享網站等，也都是蒐集資訊的管道，但是請務必理解各資訊來源的性質差異。

雜誌或導覽
可以取得登山行程的基本資訊，包括行程距離、所需時間、累積高度與危險點等。

登山地圖
能夠規劃導覽書上沒提到的路線，或是掌握整條路線的狀況。

一人登山完全攻略

「只有導覽或登山記錄分享網站任一種資訊來源都不夠充足，此外參考登山記錄分享網站時請無視主觀感想，僅參考客觀事實即可。最重要的就是搭配基本路線資訊與當下最新資訊，想辦法提高登山計畫的品質。」

獨攀時也要想好，萬一行進不如預期的話該怎麼辦。

「眼看到達目的地的時間，可能會比預期晚上許多的時候，通常會選擇原路折返，如果有岔路的話也可能臨時變更路線下山。」

但是經驗不足時難免會苦惱不知該前進還是折返吧？想要避免這種狀況時，就應在規劃階段先在路線上標出幾個停留點（分歧點、避難小屋、其中一個山

網站資訊
能夠獲得天氣與當地最新資訊，但是登山記錄分享網站有些內容太過主觀，請謹慎選用。

頂等），並分別為這些地點設定應撤退的時限並寫在登山計畫書上。因為實際登山時，要是因為意外拖慢行動時間的話，很容易因為著急而失誤連發，所以應趁心有餘力的時候先做好撤退的預判。

「此外即使登山地圖的虛線路線看起來能夠下到山麓，但是畢竟不曉得是什麼樣的路線，有時反而更加消耗體力，所以避開會比較保險。」

東秀訓

石井運動登山學校事務局長。曾任職於高中、國立登山研修所，獨攀時特別喜歡登山道不明顯的虛線路線等非主流路線。

獨攀者的裝備

獨攀必須獨自承擔所有的裝備與風險，所以選擇適當裝備，看出「目標路線必備物品」是非常重要的。

——山下勝弘（國際山域嚮導）

智慧8

依目的地選擇裝備

在為獨攀決定裝備的時候，首先應面對「全部都要自己處理」這個現實。獨攀時所有行動判斷（確認天候、檢視地圖與進退決定）、發生裝備忘記攜帶或是故障的情況，甚至是發生意外（最壞的情況就是遇難）時都必須獨自應付。

「獨攀時沒有同伴可以依靠，所以必須攜帶能夠掌握自己的所在位置與整體狀況的工具、遇到傷病等意外時可以緊急處置的裝備。」了解這些需求後再具體思考獨攀必需裝備時，就會想到智慧型手機、紙本地圖、GPS（地圖APP）、高度計、急救包、避難帳、頭燈與備用電池等。

掌握這個大前提後，接下來要思考的就是「符合目標行程的裝備」與「輕量化」。「不能每次行程都帶一樣的裝備，腦袋必須靈活一點，按照路線內容找出真正必要的工具。此外獨攀時所有裝備都要自己扛，所以對體力信心不足時，就必須想辦法減輕各品項的重量。」

照著登山入門書籍準備登山用品時，對有些路線來說可能會過剩，有些則可能不足。「累積一定程度的登山經驗後，就要從中學會增減裝備，這種幫助我們精準挑選裝備的能力非常重要。」

剛開始登山的新手很常犯的錯誤，就是準備過多的水分、糧食與衣物，但是多經歷幾次後就能夠得知自己能背多少重量，自然而然就會著手輕量化。選擇多功能的裝備，也有助於減輕重量。舉例來說，即食米飯可以直接食用，就不需要攜帶鍋具，有準備筷子就不需要湯匙或叉子了。考量到身上已經穿著防寒衣物，那麼睡袋就可以選擇含棉量較少的類型以減輕重量。此外，平常也可以多留意商品資訊，因為商品的進化往往會伴隨著輕量化，但是不經大腦的輕量化卻可能釀成危機。

「裝備不足可能致命，所以在減輕重量時，要注意別省到重要裝備。」各位是否能夠有自信地靈活運用手邊所有工具呢？這時希望各位重新檢視的，就是不到緊急時刻不會拿出來用的裝備，例如：避難帳。雖然備有避難帳，從未拿出來看過的人意外地多。「買回來之後，請務必在成行前拿到廣場試一次看看。市面上有許多急救相關講座等，請參加這些活動習得急救包的正確用法。」

工具用過後請做好清潔與乾燥等保養工作。有些裝備放太久可能就劣化了，這部分也請特別留意。即使是頻繁使用的裝備，也要注意燈泡還會不會亮？登山鞋的鞋底是否鬆脫？最理想的狀態當然就是每次出發前都要仔細確認，養成習慣，避免在山裡發生不必要麻煩。

山下勝弘

隸屬於國際山岳嚮導聯盟的國際山岳嚮導，在日本國內外都有豐富的嚮導經驗。此外也擔任獨攀講座，協助登山客做好登山安全管理。

登山嚮導的緊急應對關鍵

—— 木元康晴（登山嚮導）

登山嚮導為了避免在山上發生狀況，都會攜帶哪些裝備呢？接下來請登山嚮導木元康晴先生向我們展示無論是獨攀還是團隊登山、無論有沒有嚮導帶隊，都一定要攜帶的登山裝備。木元先生經歷過三次嚴峻的緊急紮營，從中深深體會到了哪些裝備不可或缺後，如今固定的基本裝備共有十八項。實際上難免會隨著活動內容與季節稍微增減，但是這十八項經過精挑細選的裝備，都是遇到意外時一定會派得上用場的好物。山上會發生的危機類型五花八門，人們很容易為了百分之百排除風險而攜帶過多裝備。但是攜帶超出需求的裝備會平白消耗體力，反而提高引發其他麻煩的風險。

儘管木元先生選擇的裝備足以應付九成以上的危機，但是從數量到重量都已經極力減至最低，關鍵就在於每一項裝備都同時具備多種功能。不過這十八項裝備未必適合每個人，以岩稜路線來說

就需要「頭燈」與「繩索」，雪山需要「雪鏟」與應付雪崩的道具。因此在決定裝備時最重要的，就是按照目的地與自己的技能時時思考。

木元康晴

日本山岳嚮導協會認證三級登山嚮導、山岳作家，曾經參與過山難救援，見證過無數山難現場。曾在馬特洪峰緊急紮營過。

「登山嚮導」木元康晴先生的急難裝備

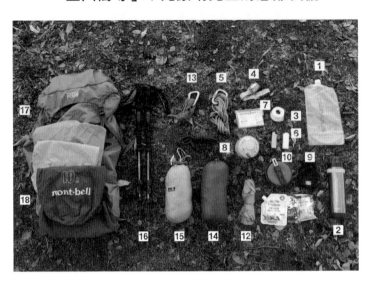

① 水囊（Hydration pack）

　　登山過程中除了水壺外，水囊也不可或缺。

　　危機迫近時，生存的關鍵往往是飲用水，所以要在隨手可拿到的地方準備飲用水。

② 保溫瓶

　　沒有瓦斯噴槍時仍可喝熱水，極寒時刻的一大寶物。這是秋季至春季之間建議攜帶的物品。

③ 扭傷繃帶

　　原本是用來固定扭傷患部的用品，但是在山上的用途廣泛，包括為割傷止血、登山鞋的鞋底掀開時可用來固定，生火時也可達到助燃的效果。

④ 頭燈

有明亮的光線時，日落後仍可繼續行動，遇到緊急紮營時還可派上極大用場。讓雙手自由行動的頭燈，可以說是登山必備用品，同時也請準備充足的備用電池。

⑤ 求生毯

在山上遇到危機時「保溫」也非常重要。緊急紮營時必須待著不動，很難維持一定體溫，因此在準備避難帳時，也請務必準備求生毯。

⑥ 蠟燭

頭燈可在行動時使用，也可當作求救訊號，為了節省頭燈的電量，一般照明會盡量使用蠟燭。

在避難帳裡還兼具溫暖效果，是緊急紮營時的好夥伴。

⑦ 打火機

請準備傳統打火石的便宜打火機，因為電子點火式的打火機在標高較高的地方，往往很難點著。此外也一定要裝在防水袋中以避免打溼。

⑧ 露營用高山氣罐

使用弱火的話，110ｇ的高山氣罐能夠燒上一整晚。冬天會降低瓦斯的燃燒效率，所以建議搭配寒冷地區專用的氣罐或是搭配保溫套。

⑨ 瓦斯噴槍

不只可用來煮熱水或料理，還具有暖手的功能。但是瓦斯噴槍的點火裝置在高山可能會點不起來，所以也應攜帶打火機或火柴。

⑩ 炊具

想喝熱飲的話一定要有炊具。熱飲有助於維持體溫與心情平靜，據說紅茶、烏龍茶與可可等溫暖身體的效果特別好。

⑪ 緊急糧食

多備一些輕巧高熱量的糧食，遇到狀況時會比較安心。當然，正常三餐食用的糧食請另外準備。

⑫ 摺疊傘

　　主要使用的場合不是步行時，而是休息或紮營時。緊急紮營時在帳棚裡撐傘的話會舒服很多。

⑬ 嬰兒背巾＆登山扣

　　因為能夠做成簡易登山背帶，所以很多人都會攜帶嬰兒背巾與登山扣。此外要利用樹木緊急紮營時，也能夠派上用場。

⑭ 防寒衣物

　　十至四月建議攜帶較薄的羽絨外套。市面上雖有較便宜的商品，但是考量到性能問題，最理想的還是登山品牌的羽絨外套。溼掉的話就失去作用了，請務必裝在防水尼龍束口袋裡。

⑮ 避難帳

　　建議攜帶可容納四人的偏大避難帳，萬一多人一起遇難時才可使用。此外為了能夠確實阻擋風雨，請選擇偏厚款而非輕量款。

⑯ 登山杖

不只可在緊急紮營時充當帳篷支柱，還能夠預防腿部不適，受傷時則可當成拐杖使用。

⑰ 背包

人們會習慣選擇剛好的尺寸，但是建議選擇偏大的款式，緊急紮營時能夠把腿伸進去，或是代替睡墊鋪在地上。

⑱ 防水尼龍束口袋

建議多帶一些，因為緊急時刻可能會將背包清空充當暖腿或睡墊，這時裡面的物品就得裝進尼龍束口袋裡避免沾溼。此外也可以充當枕頭。

步行技術

期望登山更加游刃有餘又安全時，也必須重新審視自己的步行技術。

建議各位在登山前先學會穩定又可以將傷害降至最低的正確步行方法。

——小山壯太（越野跑專家）

智慧10

重新審視走路的方法

學會不對身體造成負擔的穩定步行方法後，獨攀就會更加輕鬆愉快。儘管如此，在本身就必須承受沉重負擔的登山過程中，就算知道「這樣走比較好」也很難修正。畢竟身體面臨嚴峻考驗時，特別難做出與日常不同的行動，因此必須從平常開始修正步行方法。事實上，在生活中使用

正確步行方法的人相當少。首先就先找到身體的縱軸，學會用骨骼支撐身體開始吧。平常多加留意走路方法，使其成為一種習慣是很重要的。只要身體習慣這種走法，登山時自然就能夠走得輕鬆。

學會正確走路方法的第一步，就是像左邊照片一樣擺出正確的姿勢，這時要特別留意的是軸與重心。此外也要改變步行的觀念，那就是走路時不是只動腳，重心與縱軸也要跟著移動。以身體後側肌肉將身體往前推出的感覺踏出前腳後，利用著地至重心移動這一瞬間的時間延遲，確認接到地面的狀態。若有溼滑、不穩等不安定因素，就要立即修正身體的均衡，或是把重心挪回後腳。未經過確認就一口氣將重量施加在前腳時，容易造成跌倒或扭傷，遭受的損傷也會特別大。正確的行走方式是靠重心移動，縱軸則要在前腳正上方，因此應確認身體縱軸維持筆直後再踏出下一步。

爬升與下降都必須留意軸的移動

爬升時的姿勢與前頁的步行方法大致相同，但是因為是走在斜坡上，所以要特別注意別讓重心往後。學會正確步行方法後，能夠實際感受到「啊！不一樣！（步行感覺變了）」的時機通常是抬

確認正確姿勢

抬起頭部
抬起頭部，臉部朝向正前方，維持廣闊的視野。

背部肌肉伸直
縮起肩胛骨，伸直背部肌肉。維持這個姿勢需仰賴體幹的肌力。

挺起胸膛
胸膛挺起後，骨盆自然會立起。此外胸口開闊時，呼吸也會更順暢。

立起骨盆
骨盆立起的話，較易運用背部的大塊肌肉，背部肌肉也會伸得更直。

伸展膝蓋
自然伸展膝蓋，但是應避免過度用力，使其往後鎖緊。

打造筆直的縱軸
頭部、肩膀、腰部與腳踝都位在同一直線上是最理想的。

基本步行，以筆直縱軸的狀態俐落往前

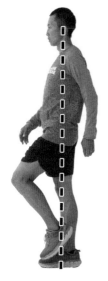 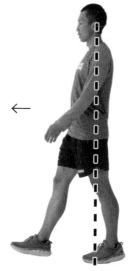 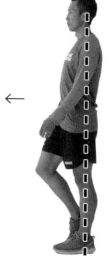

將重心移往前腳	前腳著地	抬起前腳
將重心完全移至前腳後，縱軸就會豎直在前腳正上方，過程中應使用大腿後側與臀部的肌肉。接著踏出後腳時，請不要往前踢，以自然往前的方式即可。	移動重心的同時，前腳以平坦的方式往下踩。這時的縱軸在雙腿之間，並且要利用縱軸與重心移到前腳之間的短促時間，確認落腳處的狀態。	抬起要往前的這隻腳，後腳則要維持筆直的縱軸，重心也留在原處。這裡要特別留意的，就是避免上半身往前傾。

上樓梯的動作近似

認的習慣。

勢，所以請養成定期確

容易就恢復原本的姿

而放空腦袋走路時，很

是想像就覺得期待。然

話……」實際體驗後光

夠用這種方式登山的

力程度令人訝異。「能

話，會發現登山時的省

同時維持筆直縱軸的

自然移動，並在抬腳的

起前腳的瞬間。讓重心

一人登山完全攻略

074

善用縱軸，移動時省力程度令人訝異

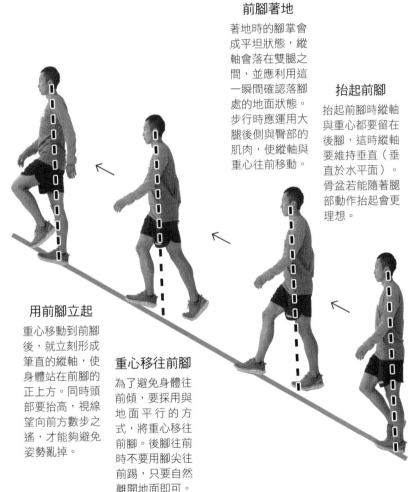

前腳著地
著地時的腳掌會成平坦狀態，縱軸會落在雙腿之間，並應利用這一瞬間確認落腳處的地面狀態。步行時應運用大腿後側與臀部的肌肉，使縱軸與重心往前移動。

抬起前腳
抬起前腳時縱軸與重心都要留在後腳，這時縱軸要維持垂直（垂直於水平面）。骨盆若能隨著腿部動作抬起會更理想。

用前腳立起
重心移動到前腳後，就立刻形成筆直的縱軸，使身體站在前腳的正上方。同時頭部要抬高，視線望向前方數步之遙，才能夠避免姿勢亂掉。

重心移往前腳
為了避免身體往前傾，要採用與地面平行的方式，將重心移往前腳。後腳往前時不要用腳尖往前踢，只要自然離開地面即可。

下降時伸長腳，並以縱軸（＝骨骼）落地

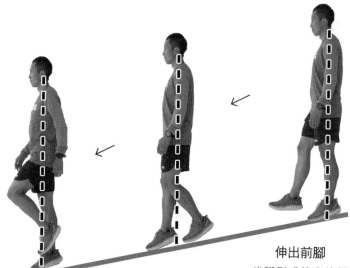

用前腳站穩
重心移往前腳，並以筆直位在正上方的縱軸站穩。膝蓋維持伸展的狀態，用骨骼支撐起往下的力量，如此一來，衝擊力就不會被膝蓋的屈伸所吸收。

前腳著地
移動重心的同時，前腳以平坦的方式著地。這時並非僅輕緩伸出腳尖，應用整個身體與斜面平行後移動的感覺進行。

伸出前腳
後腳形成筆直的縱軸後，重心留在原位並伸出前腳，這時要避免恐懼心讓動作變得過度小心，並留意縮小步伐。

於爬升，所以不妨把握日常走樓梯的機會多練習。若能夠藉此察覺原本的爬升方法與正確的步行方法有哪些差異，將有利於登山過程中的姿勢修正。

下降時的關鍵在於要伸直前腳著地，過程中要避免重心移動過慢。下降時會遇到斜坡陡峭或是沒有好踩腳的地方，所以比較容易小心翼翼，結果就造成身體縱軸彎曲、重心的移動延遲，對膝蓋與大腿前側造成沉重負擔。所以這裡要建議各位大膽地把身體（重量）往前挪動，移動時試著第一個往前的不是前腳腳尖而是骨盆。試著將重心往前挪

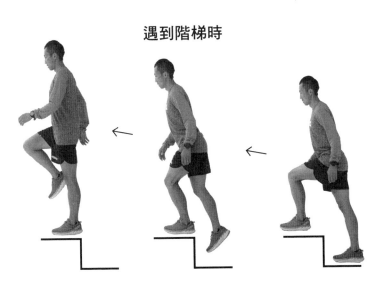

遇到階梯時

上階梯時隨著重心俐落移動

①前腳踏上階梯，這時要避免膝蓋比腳趾還要前面。　②重心移到前腳後，後腳平穩離開地面（不要用踢的）。　③用前腳上方的縱軸站起。

動的話，更容易看清楚適合落腳的位置，足部也較易維持平坦的狀態。而步伐縮小一點，則會讓步行更加順暢。另外著地時伸展前腳時，應讓前腳與頭部形成筆直的縱軸。用骨骼支撐身體的方式著地，就能夠避免過大的衝擊力道，膝蓋與大腿前側就不會過於緊繃。這裡的基本原則就是要維持良好的視野，並視情況將注意力在腳尖或視線之間自由轉移。

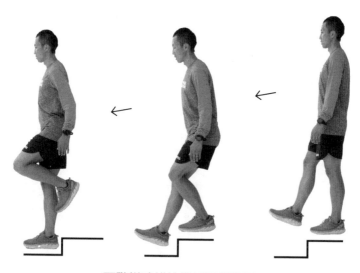

下階梯時維持縱軸沉穩落下

①抬起前腳。　②維持縱軸的同時放下前腳。　③前腳隨著筆直的軸心立起，並使用較小的步伐直接踩在階梯踏面靠近自己的位置，走起來會比較流暢。

揹著背包也要維持正確姿勢

重新檢視日常的姿勢與走路方法後，就可以前往山岳囉。這時揹上背包仍應讓自己的身體＋背包呈現筆直縱軸，並維持重心的穩定。首先請先選擇符合自己體型的背包並正確揹起，最理想的狀態就是身體與背包合而為一的狀態。行囊偏輕的時候，就要用前面介紹的基本姿勢站立。因為背包都是為了讓人以正確姿勢揹起而設計的，所以維持正確姿勢是很重要的。但是行囊太重時，要在不前傾的狀態下取得平衡是很困難的，所以這時就要調整縱軸。也就是讓背部肌肉維持伸直的狀態，前傾時腰部要往後收，如此一來，頭部、腰部與腳踝就能夠連成筆直的縱軸。

活用數據做好步調管理

將「多久會到達呢」改成「○分鐘可以到達嗎」就能夠做好更精準的登山步調管理。目標路線一般都花多少時間，那麼自己需要多少時間呢？每爬升100ｍ需要幾分鐘呢？每天控制在幾公里內，才能夠維持輕鬆的步伐呢？將行動化為數值計算的話，就能夠搭配地圖資訊規劃出實際的計畫。此

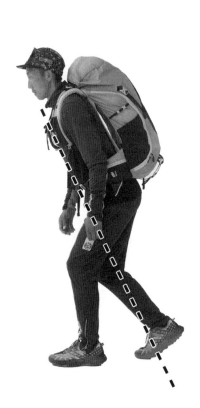

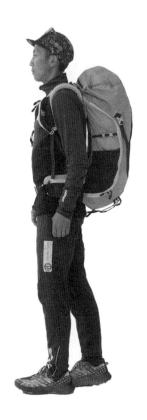

行囊沉重時打造縱軸的方法

先擺出基本姿勢，接著雙腳前後打開，在維持背部肌肉伸展的狀態下前傾。腰部往後拉，讓身體從大腿根部的位置折起。只要覺得重心很穩，腳掌確實踩在地面就沒問題。

背包的正確背法

背包最重要的條件，就是長度必須符合自己的背部。用背帶等束起背包下側的適當位置，藉此將裡面的物品集中在高處，背起來會比較穩定。只要裡面的物品不會太重，再讓背包確實貼緊背部，就能夠維持正確的基本姿勢。

外也應蒐集自己遇到壞天氣、不適或是困難處等惡劣條件時的數據。

也可善用心跳計控制移動的步調，只要維持在能夠邊說話邊走路的心跳數，身體就比較不會疲倦。市面上有附加測量心跳功能的ＧＰＳ定位錶，可以記錄登山時的各種數據，因此要蒐集這些資訊其實比想像中還要簡單。

在閱讀地圖時要留意等高線，從立體的視角去看待，如此一來才能夠在規劃路線時一併將高低差列入考量，例如：「這段很陡峭，一下子就爬升400m」等。這時只要知道自己的登山數據，理應能夠預測所需時間。

攝取必要營養素

運動時流往肌肉的血液會增加，流往內臟的血液則會減少，所以有時會造成腹痛或食慾變差的問題。因此行動量大的時候、腸胃脆弱或是容易累的人，登山期間的糧食應以容易消化吸收的碳水化合物為主，或者是選擇吸收速度更快，能夠立即補充能量的能量果凍。遇到「馬力不足（低血糖）」的狀況時，能量果凍也有助於立即改善這個問題。脂質雖然會對消化、吸收造成負擔，但是

熱量較高，飽足感可以維持比較久，適合在慢慢走、心跳數不會上升太快時食用。此外脂質食物每公克所含的熱量較高，能夠有效減輕行囊的重量，所以會建議善加搭配脂質食物與碳水化合物。至於能夠促進脂肪燃燒的營養食品，能夠促使身體脂肪化為能量，同樣適用於登山。

小山壯太

越野跑專家，在參加與策劃越野跑賽事的同時，也很享受山岳滑雪與溪流釣魚等，技術方面的造詣極深，因此也會舉辦針對登山客的步行方法講座。

地圖閱讀關鍵

獨攀時為了避免可能致命的迷路，必須學會閱讀地圖的訣竅，以及迷路時修正的技術。

確認並掌握現在位置

—— 野村仁（登山作家）

登山時必須經常確認地圖，隨時掌握自己當下所處的位置才能夠避免迷路。這件事情乍聽之下理所當然，但是為什麼還會有人迷路呢？這是因為很多人將「確認當下所處的位置」想得太輕鬆，總是想著等一下再確認，或者是乾脆省下這道工夫。這邊希望各位先明白的，是在「還沒有迷路時」確認當下的位置都很輕鬆，但是「已經迷路時」要從地圖上推算出現在的位置，會比「還

沒有迷路時」困難好幾倍。所以即使正沉浸於山林漫步的樂趣，也應經常拿出地圖確認，在行動的同時掌握當下狀況。

勤讀地圖避免迷路

① 有效運用地圖

現代有GPS可以利用，也有網路地圖可以看，儘管如此仍建議各位印出紙本地形圖，才能夠一眼看出整個區域的範圍。紙本地圖的一大優點，就是能夠憑直覺使用，除了用法簡單外還能夠一口氣看完大範圍的狀況，且隨時隨地都能夠輕鬆取出確認（不需要啟動），想做記號就可以隨手做記號，用法相當自由。

② 確認方位前要先「整置」

「整置」意指將地圖朝向實際的正確方位，可以說是閱讀地圖的基本之一。首先水平擺放地圖，再擺上指南針後，將地圖轉動至指南針的N針（紅色的）與地圖上的磁北線（N針所指的實際

掌握核心區域的地圖

事前預想可能需要仔細研究細節的區域，就應放大比例尺印出來。此外在地圖上標出事前透過網路等查出來的地名、地形特徵、應特別注意的岔路等，使用起來就會更加方便。

③ 入山前先確認位置

入山時通常會很清楚現在位置（公車站、停車場等），這時請務必拿出地形圖，比對此處在地形圖上的哪裡？自己要往哪個方向行進？只要確認現在位置位於地形圖上哪個位置後加以整置，就能夠先查詢眼前的山岳叫什麼名字等。

有GPS（智慧型手機的也可以）或高度計的話，就能夠更輕易找出現在所在

方向）平行為止。整置好地圖後，就比對地形圖與實際地形，如此一來即可確認行進方向。

的位置了，這部分也請各位銘記在心。此外為了方便隨時確認，請將紙本地圖折好收在方便取出的地方。

④ 找出方便辨識的場所後確認位置

繼續邁開步伐前，請先掌握下一個目標地點的位置，如此一來，途中不慎迷路時將有助於修正。重新邁開步伐至到達目標地點之間的這段路，也會有許多方便確認當下位置的地形要素，所以在閱讀地形圖的時候，請養成習慣仔細觀察道路方位或斜度等較特殊的地方，並隨時推測現在已經走到哪一段了。

此外有些地形圖上會有植生記號、裸露的岩石記號、坍方記號等，可以透過現場的植生與地形狀態確認所在位置。

登山地圖的活用方法？

登山地圖較難檢視地形細節或記號等，但是能夠看出整個區域的狀況，適合用來標出路線危險處、所需時間等，如此一來就能夠輕鬆確認計畫概要。如果走的是主流路線的話，只要有登山地圖就足以確認現在位置。

⑤容易混淆的要素

乍看根本不可能迷路的山脊，其實也有許多容易造成混淆的地方，例如：從山脊延伸出去的足跡、林業方面的工作用道等。為了預防不慎走錯路，建議事前觀察地形圖並預測山脊可能會出現岔路的位置，如果該山脊能夠通往山頂的話，也請務必登上山頂確認下降時的方位。

迷路時的修正法

這裡的一大原則是「迷路時就折返」。仔細檢視因迷路而遇難的實例後，會發現每件都是發現迷路後還繼續前進。這是因為人們在正視迷路之前，心態會分成幾個階段，若是在「路線有點奇怪，我可能迷路了⋯⋯」的階段就立刻折返的話，就鮮少會演變成山難。但是到了「完全迷路了，也想不起來是什

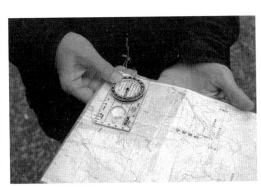

整置的步驟為先將指南針放在水平擺放的地圖上，將地圖轉動至紅色磁針與磁北線平行為止，非常簡單。

麼時候開始搞不清楚路線的」這個階段就非常嚴重了，原本折返就可以修正，這時卻連折返方向都不曉得了。因此獨攀時很重要的關鍵，就是應在覺得「奇怪」的時候馬上回頭。

① 保持冷靜

「我可能迷路了！」還不熟悉登山的人一浮現這個念頭就會很著急，然後就會加快步伐行進，試圖及早脫離眼前困境。但是這可不是趕路就能解決的事情，所以請先休息一下，喝點水或茶讓心情平靜下來，否則萬一因為著急而滑落的話，反而讓情況更糟。這時盡量保存體力，將是能否平安下山的一大關鍵。

② 觀察周遭地形

雖然要推測現在位置會比迷路前困難許多，但是仍請仔細觀察環境吧。現在所在的位置是山脊還是山谷？或者是連接兩者的斜面？傾斜的角度與方向？四周是否有明顯的山頂、山脊或山谷呢？能否看見送電線、鐵塔或林道等？請試著整置地形圖並推敲出現在位置吧。

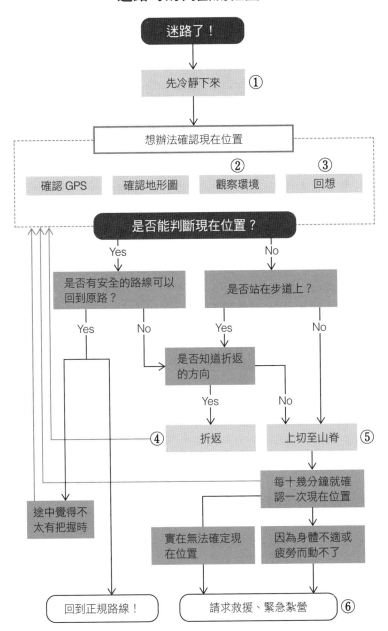

迷路時的判斷流程圖

迷路了！

先冷靜下來　①

想辦法確認現在位置

確認 GPS　　確認地形圖　　②觀察環境　　③回想

是否能判斷現在位置？

Yes　　　　　　　　　　No

是否有安全的路線可以回到原路？　　　　是否站在步道上？

Yes　　No　　　　Yes　　　　No

是否知道折返的方向

Yes

④　　折返　　上切至山脊　⑤

每十幾分鐘就確認一次現在位置

途中覺得不太有把握時

實在無法確定現在位置　　因為身體不適或疲勞而動不了

回到正規路線！　　請求救援、緊急紮營　⑥

③ 回想一路走來的道路

試著回想剛才走了什麼樣的路，像是山脊、山谷、山脊與山谷之間的斜面、山頂、鞍部（山脊上兩山間的低淺處）等，還有最後一次確認當下位置的時間與地點？只要能夠精準回想起「最後一次確認出的當下位置」，就有很高的機率能夠回到該處。在登山途中不斷確認地圖，就是為了在這個時刻派上用場。

④ 遵守折返這個大原則

觀察周遭地形並喚回至今的記憶，盡最大努力推測出現在可能的位置後，就先試圖折返吧。

愈早折返的話，回到正確路線的可能性就愈高，

應回想的內容	應觀察的重點
· 道路狀況：山脊、山谷、山頂、陡峭斜面等	· 現在是在山脊、山谷還是斜面？
· 道路類型：岩石、坍方、展望地、草地等	· 山脊、山谷、斜面的斜度與方向
· 最後一次確認當下位置是在哪裡？	· 四周是否有山頂、山脊、鞍部或山谷等？
· 覺得路線不對勁時的位置？	· 是否有送電線、電塔、林道或堰堤等人造設施？
· 覺得不對勁後又前進了多久？	· 是否有岩壁、坍方、砂礫地等特徵明顯的地形？

當然也離生還之路愈近。這時可不能貪心，還想照著原定計畫繼續往前走。登山時一旦迷路就得立刻暫停計畫，全力往原路前進。

⑤ 試著上切到山脊

完全搞不清楚現在位置，根本沒有任何回到原本路線的線索時，就屬於相當嚴重的迷路狀態了。這時若想想平安回家，就請想辦法上切至山脊吧。山脊可能會有登山道，手機也可能收得到訊號，有時則有開闊的視野能夠搞清楚自己的位置，相反的，絕對不可以下切至溪谷。

如何分辨工作道專用布條與登山道布條？	如何估算迷路後的步行時間？
日本的登山道布條通常使用紅色，工作道則會使用其他顏色。此外用工作用布條做記號通常會有特殊原因，因此不慎走到工作道時理應會覺得不對勁。但是最重要的就是不可以無條件信任在山上看見的任何布條。	一般在估算步行時間時，爬升高度每300m約需一小時，下降高度則是每500m約一小時。在體力與身體狀況都很正常的情況下，可以直接用這個數值去估算。但是實際所需時間仍受個人體力影響，且途中若有岩石區、坍方區等難走的路，可能造成大幅落差，請特別留意。

⑥ 真的找不到路時就請求救援或緊急紮營

在前往山脊的路上，若遇到條件不錯的場所，請趁體力還沒有消耗太多的時候及早緊急紮營。

真的無法自行找到出路時，就請下定決心請求救援。用手機撥打一一○或一一九的話，救援人員通常能夠藉此確認位置資訊。

GPS 裝置或 APP 真的有用嗎？

非常有用。善用智慧型手機地圖 APP 的 GPS 功能時，只要輕輕一點，地圖就會標示出現在位置。因此迷路時只要啟動地圖 APP，就能夠馬上確認現在位置，所以請學會善用地圖 APP 以預防萬一。請別忘了攜帶備用電池。

天候判斷

應付惡劣天候的最好方法，就是事前迴避遇到惡劣天候的風險。一起先理解天候惡化的模式，再蒐集資訊加以應對吧。

智慧 12

認識四季的惡劣天候模式

—— 粟澤徹（西穗山莊管理員、氣象預報員）

要需要知識與經驗的長期累積，但是從過去的山難實例中，可以歸納出各季節天氣變壞時都有典型的模式，新手們只要認識這些模式與注意事項，同樣能夠有效迴避風險。所以先學著透過常見

預測登山期間的天氣，預防在山裡出意外時，學會讀懂氣象圖是很重要的。雖說解讀氣象圖

模式，了解什麼樣的氣象圖會造成什麼樣的山上天候吧。

春天・黃金週

春天初期至五月上旬，或者是即將邁入秋天這種季節變換的時期，就應特別留意在日本海生成，並朝著東北前進的「日本海低氣壓」。黃金週期間的高山容易發生失溫或疲勞凍死的山難，就是受到這種天氣影響。因此出現像下頁①這種氣象圖（二〇一六年二月十三日）時，就代表日本海低氣壓正在接近中，這時請檢視氣象預測圖吧。「最重要的就是不能只看某一天的氣象圖，必須了解低氣壓通過之後，會引發什麼樣的氣壓變化」，只要依照下頁①～③這個順序去確認氣象圖，就能夠掌握天候變化以及當時登山客會受到哪些影響。

梅雨

季節變換期間，冷氣團（＝塊狀的空氣）與暖氣團碰撞時，就會形成滯留鋒。梅雨鋒則是北方的春天冷氣團與南方的夏天暖氣團在搶地盤所造成的。「梅雨鋒所在位置的氣象預報準確度會降

春天於日本海發展的低氣壓

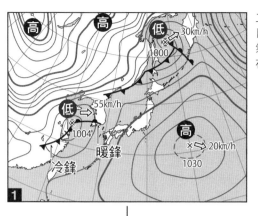

二〇一六年二月十三日～十四日，第一道強烈南風吹來時的氣象圖，同樣的氣象圖也出現在黃金週。

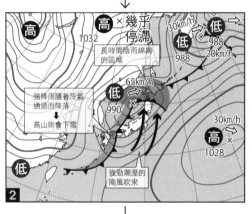

二〇一六年二月十四日清晨六點，日本海低氣壓一接近，南方來的溫暖潮溼空氣就朝著暖鋒流動，使氣溫上升。這使得黃金周期間山岳會有很大範圍都呈現長時間的降雨。當登山客渾身被汗水與雨水打溼後，緊接而來的又是如寒冬般的冷空氣，隨著冷鋒而來，南風也會轉換成偏北或偏西的風。氣溫會一口氣下降，標高較高的山岳在下雨之後，可能會迎來下雪或是雨中帶雪。

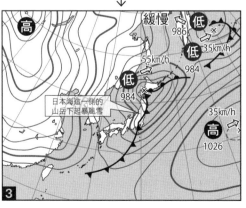

二〇一六年二月十四日下午三點，低氣壓通過後，高氣壓跟著逼近，使日本附近有一兩天的時間，都持續著西高東低的冬季型氣壓。全日本吹起了西北風，日本海這一側的山岳則下起暴風雪。登山客被雨水或雨中帶雪的天氣淋溼後，因失溫症或疲勞凍死而罹難的風險提高。由於冬天多半只有技術與經驗俱佳的人才敢入山，因此新手反而容易在黃金週這種瞬間從春天變冬天的時期遇難。

低，所以請做好實際情況不如預期的心理準備。」梅雨鋒會在南方暖氣團減弱時往北移，在北方冷氣團減弱時往南移，隨時都會像這樣變換位置，因此會造成時晴時雨這種瞬間天氣大變的情況。

這時建議參考氣象廳的「高解析度降雨即時預報」與「降雨短時間預報」。確認鋒面哪邊在下雨後，搭配降雨時段時間預報與天氣預測圖，就能夠稍微預測接下來鋒面會如何發展，而目標山岳一帶的天氣又會如何。

梅雨鋒的停滯

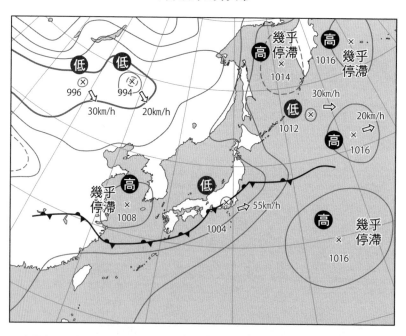

日本的東西兩側都有高氣壓，可以看出兩者夾著日本列島形成拮抗作用的位置上，有著梅雨鋒。梅雨鋒附近的太平洋側地區，則有東側太平洋高壓將溫暖潮溼的空氣，從南側海洋送過來，因此可預測出這一帶將會發生劇烈的雷雨。

夏天

盛夏的典型氣壓分布模式之一，又稱「鯨魚尾巴型」。等壓線會從西日本往朝鮮半島的方向發展，雖然從氣象圖看不出來，但是等壓線經過的位置附近，會有小小的高壓氣旋，而這個氣壓分布的特徵就是會不斷送進潮溼的空氣。當冷氣進到這個氣象圖的上空時，打雷的危險性就極高。看見這樣的氣象圖，又聽到氣象預報提到「大氣不穩定」與「冷氣」這兩個關鍵字時，在規劃行程時就應假設可能遇到打雷，請安排隨時可撤退的方案。

盛夏

盛夏時日本周遭受到太平洋高壓籠罩，但是有時會暫時性地減弱並後退，若這時的日本海在出現低氣壓的同時，還冒出冷鋒的話就必須特別留意。這時本州附近會擦到高氣壓的邊緣，使暖空氣進入本州，同時又有冷空氣從鋒面北側流入，使得整個區域的大氣相當不穩定，出現雷電與暴雨的危險性提高。鋒面經過之後，靠近鋒面且位在日本海這一側的山岳會產生積雨雲，不過會慢慢往太平洋移動。這段期間會有很廣的範圍，連上午都有遇到打雷的危險。

夏天　鯨魚尾巴型

二〇一九年八月一日，東西向的等壓線形成圓潤的形狀，就像鯨魚的身體，圈起處的等壓線則像鯨魚的尾巴一樣。這樣的氣象圖代表會有溼暖空氣從海上傳過來，山岳容易陷入大氣不穩定的狀態。

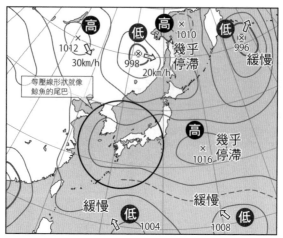

盛夏　冷鋒通過

二〇一八年八月十六日，冷鋒從日本海通過，這天從北海道至四國都出現局部的劇烈雷雨。二〇〇二年八月二日，冷鋒通過帶來了雷雨，結果鹽見岳就因落雷發生的死亡事故。

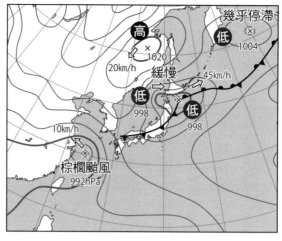

秋天

夏天高氣壓勢力衰退後就迎來了秋天，接著低氣壓與高氣壓往往會交互通過日本列島。移動性高氣壓通過時以晴天居多。「但要是一看到低氣壓通過，就以為接下來換高氣壓了所以肯定是晴天的話，可是會遭殃的。」

秋天的移動性高氣壓可大約分成兩種模式，一種是從大陸中部移動過來的高氣壓，一種是從西伯利亞南下的高氣壓。前者會帶來暖空氣，可以期待天氣恢復，享受秋高氣爽的好天氣，後者則會帶來冷空氣。從西伯利亞過來的寒冷高氣壓，會造成暫時性的西高東低氣壓分布，因此日本海這一側的高山會有暴風雪的危險。這個模式至今已經造成數度秋季的山難，因此低氣壓通過後仍不可大意，請透過氣象預測圖確認高氣壓會從哪裡過來。

秋雪

秋天為了賞楓紅而登上北阿爾卑斯山，結果隔天一早四處覆蓋了薄薄一層的雪——這在秋天的

秋天　來自西伯利亞的移動性高壓

二〇一七年十月八日，與冷空氣一起從西伯利亞來的高氣壓，造成了暫時性的西高東低冬季型氣壓分布，雖然太平洋這一側的山岳天氣晴朗，日本海這一側的山岳卻可能下雪。

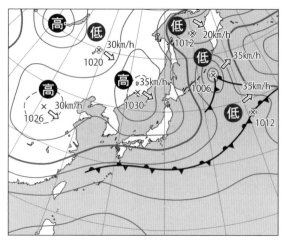

秋天　來自大陸的移動性高壓

二〇一八年十月八日，從大陸中部過來的高氣壓帶來了暖空氣。日本受到這波移動性高氣壓壟罩的話，就能夠迎來秋高氣爽的好天氣。

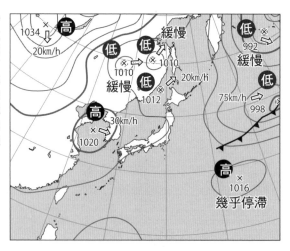

山上相當常見。氣象預報談到冬季型氣壓分布時，會建議沒有冬季登山裝備與冬季登山經驗的人避免上山。九月中旬至下旬可能會遇到伴隨著強烈冷氣的低氣壓通過，因此山上有時會下雪，不過這段期間到十月上旬的降雪通常都只要幾天就會融解了。

「人們遇到暴風雪等惡劣天氣時都不敢輕舉妄動，但是如果只有薄薄一層雪，天氣又很晴朗的話就很容易出問題。因為這個狀態下的登山道容易打滑或是出現結冰處，其實非常難走。所以請務必建立這樣的觀念——這段期間即使天氣很好，仍必須考量到登山道的狀態。」

即使看起來天氣很好，也請勿繼續往山脊或是更高處前進，在山屋靜待雪融後下山才是上策。

粟澤徹

北阿爾卑斯山西穗山莊常務董事兼經理，除了會在山莊解說氣象外，也在各地舉辦氣象講座。著作為《簡單易懂的山岳氣象教室》（枻出版社）。

活用網路的氣象預報

—— 佐藤勇介（登山嚮導）

電視的氣象預報基本上預設的是平地天氣，但是像松本市這種市街與槍岳山頂之間的標高就差了約二千公尺，因此天氣當然也大不相同。這裡要建議各位利用「YAMATEN」、「Mountain Weather Forecast」等針對山區的氣象預報網站。這些網站除了降雨預測外，也會提供氣溫、風向與風量等資訊，能夠在選擇衣著與裝備時派上用場。此外 SCW 等高精度氣象預報網站，則可用來確認雨雲動向等。

日本氣象廳的官網提供了「高解析度降雨即時預報」，人在山裡發現天空出現雨雲時，可以立即用智慧型手機開啟這個網頁，如此一來就能夠立即預測接下來的天氣。使用方法相當簡單，只要從日本氣象廳的官網點選「高解析度降雨即時預報」，再指定所在地區的地圖，如此一來，就能夠透過五分鐘更新一次的圖資，預測後續的雨雲動向、強降雨區域、即時閃電，甚至可以確認發生龍

捲風的可能性等。

　有時氣象預報明明說會下雨，現場卻一片晴朗，是山岳常見的情況。因此預報僅供參考，實際上仍應仔細觀察現場狀態，透過自己感受到的風、溼氣與氣溫等去做判斷。舉例來說，我們可能會發現每次天空變暗或是風向變了的時候，就會發生對流雨或打雷等狀況。這樣的經驗累積得愈多，作為一個獨攀登山客的經驗值自然也會提升。

佐藤勇介

日本山岳嚮導協會認證二級登山嚮導，身兼國立登山研修所的講師。夏天喜歡溯溪，冬天喜歡挑戰雪稜攀登等。除了以嚮導為業之外，也在東京立川開設了攀岩館 Camelopardalis。

氣象預報網站

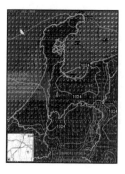

資訊簡潔易懂 YAMATEN

能夠付費（月費三百日圓＋稅金）檢視全日本十八處山域、五十九座山的氣象預報。天氣、氣溫、風向與風速會以六個小時為單位預報，最遠可預測至兩天後。

能夠掌握雲的動向 SCW

能夠從視覺上確認雨雲與降雨狀況的高精度氣象專門網站，雖然有付費會員制度，但是免費會員也享有相當充實的服務。

資訊量大，適合欲詳細確認時
Mountain Weather Forecast

雖然是英文網站，但是光看標誌與數字就可以理解概況。會以標高 1000m 為單位顯示氣溫，相當方便。※ 這個網站會預報全世界山岳的氣象，不是用日本的氣象業務法，因此閱覽與使用後所發生的任何情況都必須自行負責。



我的獨攀技巧

由山岳專家們介紹讓獨攀更舒適的實踐技巧。

智慧14

客觀進行健康管理

——安藤真由子（健康運動指導士、銀髮族低氧訓練士）

獨攀時能夠以自己的步調行進，遇見其他登山客時可以閒聊兩句，還能夠花時間慢慢欣賞美景，有時甚至會發現新大陸，這讓我非常喜歡獨攀。但是獨攀時卻很容易逞強，一旦體力和精力都耗盡就會造成危險。因此必須學會客觀判斷自己的當下狀況，並做出適度調整。例如：現在步調是否過快造成很喘呢？是否有確實補充熱量呢？我自己的標準步調是心跳150下／分，各位不妨

以「能夠邊聊天邊舒適走路的步調」為基準。此外我會準備果乾或軟式餅乾當作行動糧，每隔三十至六十分鐘補充一次，同時也會少量頻繁地攝取水分。

安藤女士的單攻
（假設為 8 小時的行程）行動糧範例
飯糰三顆、奶油麵包一顆、起司、軟式餅乾、巧克力、果乾。飯糰不會在正餐時吃掉，而是會在行進中小口小口攝取。

飲料應重視通用性

——芳須勳（登山嚮導、管理營養士、健康運動指導士）

我經常為了嚮導工作的事前探勘而獨自入山，往往整段路都不會遇見別人，這時我會特別留意的就是水分。我帶上山的水分會依季節而異，不過基本原則是重視通用性，像冬天會用保溫瓶裝熱水，夏天會用寶特瓶裝冷水。如此一來，後續要直接飲用還是沖泡成運動飲料、煮泡麵或米飯等都可以，萬一受傷還可以用來沖洗傷口。此外我會在急救包裡準備1.5g的鹽巴與20g的砂糖，覺得快要中暑時用500ml的水溶開，製成簡易的ORS（口服電解質補充液）。為了避免讓水瓶從背包的外袋掉落等，造成最重要的飲用水丟失，我會將水收在防雨蓋裡，以免為了撿掉落的水瓶而掉落，或是水瓶砸到下面的人，儘管有些麻煩，我還是會隨時確認水瓶是否還在，反正習慣之後就覺得正好能夠休息一下。

用自製地圖掌握路線

—— 小林千穗（登山作家）

在地形圖上填上資訊後，就能夠依序整理起點至終點的注意事項、值得一看的景點等，而這種整理法也能夠在腦中留下印象。事實上，邊想像著走在現場的情景邊查資料，再將資訊寫在地圖上是件很有趣的事情！

透過多種管道蒐集資訊有助於提高正確性，也更有利於想像行程內容。有些地方資訊量較少或是想追求最新資訊時，我也會參考網路或社群網站的資訊。為了避免減損登山過程的樂趣，我除了會在地形圖標出危險處之外，也會標出值得一看的地方，畢竟都已經親臨現場還漏看美景，就太可惜了。

從登山起點開始用 GPS 記錄軌跡

—— 渡邊幸雄（山岳攝影師）

我在行動過程中會用 Garmin 的 GPS 記錄軌跡，去年前往已經去慣的涸澤岳西山脊時，山霧擋住了視線，途中察覺「疑似走錯方向了」的時候拿出 GPS 一看，果然已經偏離路線了。

這次多虧了一路用 GPS 記錄的習慣，才能夠平安下山。此外或許是種職業病，我很重視電子器材與攝影器材等電源，所以除了攜帶行動電源外，也會針對相機、GPS、充電式頭燈與手機等規劃各自的電量計畫。

依狀況運用多種道具

—— 粟澤徹（西穗山莊管理員、氣象預報員）

冬季的山上氣象條件嚴峻，所以我會同時攜帶厚、中厚與薄這三種厚度的手套，在標高較低的地方或是沿途需要把雪撥開時，就會使用中厚與薄手套，攝影時則一律使用薄的。此外同時攜帶三雙手套，不僅是方便依用途選擇，也是為了預防萬一，如果一雙被風吹走了，至少我還有兩雙可以用，不至於落得沒得保暖的狀態。此外我會準備多組裝備可視需求選用，舉例來說，因為我常駐西穗山莊，所以會依目標路線是在山屋上方還是下方等狀況，選擇適當的鞋子。

自我救命術

—— 星野秀樹（山岳攝影師）

我有時會在獨處時出聲訓斥自己，像是遇到瓶頸、搭帳棚的動作太緩慢、帳棚內漏水的時候，我就會出聲罵自己「振作一點」、「難道想因為這種事情死掉嗎」，藉此避免繼續犯錯。有點像是有一個客觀的自己，正在激勵犯錯的自己一樣。其他人聽到可能會覺得很詭異，但是尤其是冬天的山林通常不會遇到其他人，這讓我能夠不必顧忌他人目光，盡情罵出聲音。

——佐佐木亨（編輯、作家）

智慧20
用極小的分裝容器預防萬一

我要製作導覽書或是為登山教室事前探勘時，都會長時間單獨行動，因此會特別追求裝備的輕量化，並且會選擇不占空間的類型。不過急救包與驅蟲等卻是萬萬不可省的，有螞蟥出沒的地方也必須做好相關措施，頭燈還要考慮到萬一故障的情況而準備第二支──因此儘管都是小東

西，一不小心就塞滿整個背包了。由於全是準備少量
或備用品比較安心的物品，所以我會運用極小的分裝
容器。舉例來說，將防曬乳裝進小型容器或是攜帶試
用品、急救包裡的OK蹦與透氣膠帶可以帶少一點，但
是即使是小巧的備用品，也要選擇安全可靠的物品。
基本上我會在做好危機管理的前提下，盡可能增加自
己的機動力。

分裝後攜帶少量
防曬乳、軟膏、驅除螞蟥用的乙醇等，
都是獨攀時不可或缺的品項，因此會
分裝到小型容器裡，藉由減少攜帶量
達成輕量化又不占空間的效果。

第三章

獨攀遇難事件簿

迷路途中不慎滑落

二〇一九年六月，一位獨自前往皇海山的男性，因為迷路而滑落造成重傷。經過六天的緊急紮營後，這位男性試圖自行下山，後來救了他的是前來搜索其他遇難者的民間山岳救助隊。

踏上登山道以外的足跡

高橋悅彥（五十九歲）是在二〇一九年六月十四日早上六點半左右，從登山口的皇海橋出發前往皇海山。他在橋邊填寫登山申請明信片的必要事項後交出。走過皇海橋後左轉會看到阻擋車輛的閘門，登山道就在閘門後方，然而高橋卻沒有行經閘門，而是沿著林道右側一條看似有人踏過的足跡入山。

幸好足跡很快就通往正規登山道，偏偏他又在有標誌的不動澤徒涉點，再度脫離了登山道。他沒有過河，而是沿著左岸一條足跡行進，來到了河川一分為二的地方，認為這應該是「山與高原地

圖』裡登山道途中「二俣」這個地點（他帶了「山與高原地圖」，但是沒帶地形圖與指南針）。

「我途中其實也隱約覺得『好像不是這條』，如果當時折返的話就好了，但是當下卻認為『繼續走總會找到路的』。畢竟都已經走到這裡了，實在不想讓前面的時間與勞力都白費了。」他沿著溪流步行了約四個小時，途中沒有遇到任何的懸崖或瀑布等，並在上午十一點左右來到山脊上的小山頂。從該處看見了疑似皇海山的山頂（實際上應該是鋸山附近的山頂），似乎還要走很長一段才到得了，再加上這一帶有很茂密的杜鵑花，要繼續前進似乎很費工夫，幾經思量後認為至少還要走兩個小時才能到達山頂，於是便放棄攻頂決定下山。

在橫斷路線的陡峭斜面滑落後受傷

下山後映入眼簾的景色與上山時截然不同，讓高橋開始驚慌失措。一開始走的明明是樹林，等意識到時卻已經踏入溪谷，儘管他明白「不可以下切到溪谷」，但是卻遲遲無法脫離溪谷。在他努力從高低差極大的地方下山時，不禁思考：「繼續這樣下去，遲早會滑落的。」因此便決定離開溪流，改走斜面的橫斷路線，沒想到才過沒多久，就從陡峭的斜坡滑落了。

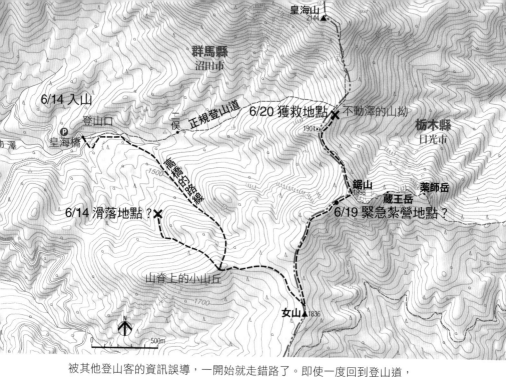

被其他登山客的資訊誤導，一開始就走錯路了。即使一度回到登山道，仍再度脫離並踏上獸徑。儘管在山脊上放棄攻頂，沿著來時路折返，卻在不知不覺間走到了溪谷，途中察覺危險而改走橫斷路線，卻仍從陡峭的斜坡滑落受傷。後來朝著山脊上切，才總算來到登山道並獲救。

「糟了！」腦中浮現如此念頭時已經來不及了。高橋在滑落途中看見樺木，試圖抓住樹枝止住跌勢，沒想到樹木卻遭連根拔起，反而翻了一圈變成頭部朝前的狀態。第二次的翻滾讓他右前頭部遭遇強烈撞擊，腦中一片空白的他只覺得「死定了」。然而沉重的衝擊力，讓他恢復了神智。

那是兩條溪流匯集的平坦處，高橋停止滑落時呈現坐姿。「別慌！」他立刻提振精神，先檢查身體的傷勢。頸椎與視野似乎沒有異常，但是臉部嚴重出血，右側太陽穴與下顎腫

得跟乒乓球一樣大。幸好他有攜帶急救包，趕緊噴上消毒用的藥物，再用毛巾按壓止血。由於右腳踝也很痛，脫掉鞋子一看才發現腳踝腫得嚇人，脛骨的方向也有些奇怪，但是尚可用雙腿站立，所以應該是重度扭傷或是骨裂。繼續打赤腳的話，鞋子可能會逐漸穿不回去，於是他重新套上鞋子並綁緊，形成猶如打石膏的狀態。

傷口的緊急處理完成後稍做休息，接著便決定穿上薄外套與雨衣保暖。由於這天的氣象預報說傍晚開始會下雨，所以他爬到離溪流四公尺遠的斜坡上以預防溪水暴漲，接著又找到平坦的地方拿出避難帳，展開緊急紮營。

緊急紮營後努力自行下山

緊急紮營的高橋，開始思考該怎麼脫離這個困境。租賃的汽車要十五天才到期，因此租車公司至少要等到第十六天才可能發現他出事，預計進公司那天如果沒有現身的話，公司應該也會亂成一團吧？所以高橋很想盡快聯絡公司，可惜該處沒有手機訊號。他知道只有不動澤的山拗有訊號，所以並不指望救援，而是打算憑自己的力量爬到該處。

多虧避難帳才能夠撐過長達六天的緊急紮營。此外也透過哨子，幫助搜救隊確認自己的所在處。

到時候萬一手機沒電的話，再跟其他登山客借。但是氣象預報有說十五、十六日會下雨，所以即使是週末，恐怕也沒幾個人會上山。十七日到二十一日是平日，登山客肯定又更少了，可以說是根本沒有機會遇到其他人。但是一週後的週末，也就是二十二日與二十三日應該值得期待。

「所以我制定了長達一週的計畫，並且想辦法在這段時間回到不動澤的山拗。原則上我希望能夠自行下山，所以決定心態放輕鬆一點。」

當下的糧食有民宿提供的舞菇便當一個、麵包卷四顆、營養棒一根、魚肉香腸一根，每天早晚吃兩餐，省一點吃的話應該可以撐上一週。

一如氣象預報，十五日與十六日下雨了，於是高橋決定待在原地保存體力。原本打算等放晴的十七日與十八日上切到山脊，但是兩天都在半途看見有直升機從上空飛過。「看來這一帶有其他遇難者，或許他們也會發現我。」健壯的高橋決定回到較開闊的河床，並揮舞帳篷試圖吸引直升機的注意力，然而對方卻完全沒有注意到。到了十九日連一架直升機都沒看

到，他只好專心想著上切的計畫。

為了保護疼痛的右腿，他每前進十步就休息三十分鐘，下午總算來到山脊，並且成功踏進正規登山道。稍微往北就看見了路標，這才知道自己身在女山的北側一帶。於是他當天就在鋸山南側斜面的竹林紮營，隔天在鋸山山頂迎接日出後，沿著山脊朝向北方。

早上七點半左右，當他來到不動澤山拗前時聽到了人的聲音，趕緊用哨聲吹出摩斯密碼，吹到第三次總算獲得哨音的回覆，並且有三名搜救隊的隊員趕了過來。原來他們是搜索其他失蹤者的民間搜救隊成員，他們將高橋交給了一個小時後抵達現場的群馬縣警察，搭上了縣警的直升機。

考察　造成迷路的錯誤資訊

高橋是在三十歲左右才開始正式登山，但是其實他從小學四年級到高中三年級之間都參加了童軍社，對露營與登山相當熟悉。他重新投入登山懷抱後，每年夏天會登山兩三次，過年連假時也會登山一次，回過神時百名山中已經有七十七座攻頂成功。這次的登山計畫，就是為了走完群馬縣的百名山。

訴高橋：「我一週前才爬過皇海山，從群馬這邊出發的路線都沒有標誌或是紅布條等記號，登山道看起來就像人們踏出來的足跡。」

「我聽到他這麼說，才會誤以為獸徑似的足跡就是正規登山道，畢竟對方才剛爬過那座山，所以我認為那是最正確的資訊，才會選擇相信。」

他這麼向搜救隊員解釋時，對方表示：「這裡的登山道都已經由我們整頓完畢，也有確實繫上

在不穩定的氣流當中，高橋幸運地一次就被接上縣警的直升機。

他提前用掉了一週的夏季特休，在高崎租車後於六月十一日爬完男體山、十二日爬完日光白根山，十三日則爬完上州武尊山。皇海山之後還預計於十五日爬完赤城山，並在當天回家。

這次遇難的原因不用想也知道是迷路。由於高橋兩度脫離登山道，也可以說是「粗心」造成的意外。但是背後不得不提的，是前一天在上州武尊山山頂遇見一位年輕的男性獨攀者，對方告

紅布條，應該是不小心被假消息所誤導。」

因為年輕男性口中的「登山道＝人們踏出來的足跡」，造成了認知偏見所引起的。

此外高橋沒有告訴任何人自己要登山的事情也是一大問題。由於他獨居又沒有將登山一事告知住在遠方的家人，向公司請假時也沒有特別提及理由。結果到了他該進公司的那天，即使公司因為他沒有如期現身而報警，也因為不曉得去向，讓警察想找也不知道該從何找。

幸運的是，同一時期有其他登山客在皇海山失蹤，民間搜救隊才會出動搜索。搜索途中他們注意到登山口有輛租賃車停放了兩天，覺得相當可疑便向警察通報，讓事件有了眉目——人們終於知道高橋登上皇海山後就沒能下山了。如果當時沒有其他遇難者讓民間搜救隊出動，救援高橋的行動將會大幅延緩；如果高橋滑落後就動彈不得，可能就會命喪於此。從這個角度來看，其實高橋真的相當幸運，遇難期間沒有遇到劇烈天氣變化等致命因素才得以生還。但是他滑落後的冷靜態度仍值得嘉許。受傷時的應急措施是童軍時代學到的，此外他平常也勤加閱讀山岳雜誌介紹的山難實例與風險管理相關文章，這些經驗都在這次山難中派上了用場。儘管他在緊急紮營期間也曾思考：「放

任體力繼續衰敗，恐怕會死在這裡。」但是他卻將這樣的念頭轉換成堅定的信念，認為只要按照計畫進行，肯定回得了家，最終在絲毫不覺體力衰退的情況下成功獲救。不過原本78公斤的體重，在獲救時已經掉到了60公斤。

至於搜救隊搜索的那位遇難者，則在五個月後的十一月被人發現了遺體。因此最後高橋如此表示：「或許是那位罹難者將自己的性命讓給我，我才能倖存下來的。」

殘雪中的緊急紮營

二〇一八年的黃金週，一位女性獨攀者在神室山遇難了。她弄丟手機還迷路了，最終在惡劣天氣當中緊急紮營，總算撐到獲救。

曾去過數次的熟悉山域

位在栗駒國定公園一角的神室山（1365m）雖然標高不算太高，但是有陡峭的山峰相連，因此人稱「陸奧的小阿爾卑斯山」，是相當受歡迎的山域。住在仙台市的佐藤彩（假名，四十多歲）就深受神室山吸引，在此之前已經去了十次以上。二〇一八年四月二十九日，佐藤從沒有去過的土內口，踏上會經過雷瀑布的路線。她預計在神室山避難小屋過一夜，隔天從富喜新道下山。她的登山資歷已達十年，也曾經歷過數次殘雪期的獨攀，因此對自己的體力相當有信心。

在晴朗的天氣下，從土內口出發的佐藤，發現這條路比預期的還要艱難。在她繞過坍方的道路、小心翼翼地走在有殘雪的橫斷路線時，太陽就下山了，她認為不能再繼續前往神室山避難小屋了，因此便在權八小屋遺跡取出避難帳蓋在身上。「這是我第一次緊急紮營，紮營在雪地上真的很冷，所以我滿心想著隔天要努力一點才行。」佐藤隔天早上四點就起床出發，來到山脊之後盡管路面都是雪，整體行進還是相當順暢，最後於九點十三分成功到達神室山的山頂。佐藤盡情欣賞遼闊的美景後再度邁開步伐，並在天狗森與其他登山客擦肩而過，到達小又山時已經下午一點四十二

分，她傳了封簡訊給妹妹：「下山時間可能會晚一點。」而這個舉動，可以說是拯救了後來遇難的佐藤。

遺失手機，不得不再度緊急紮營

小又山與火打岳之間的南斜面，在雪融的情況下很好走。佐藤於傍晚五點三十分到達火打岳時，太陽已經快要下山了，所以她立即前往西火打岳。佐藤在去年三月走過從富喜新道口前往西火打岳山頂的路線，所以她認得這邊的路。過了西火打岳的山頂後，道路會朝右大幅彎曲，因此她走得非常小心，沒想到卻仍在雪地跌倒，不慎撞開了防風外套的口袋，手機與電池就沿著滿是

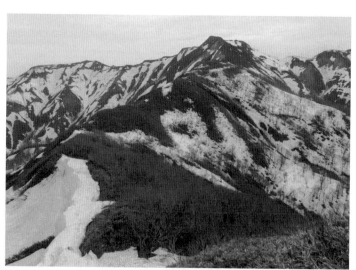

佐藤從小又山朝著火打岳行進中拍攝的照片，遠處那座特別高的山峰就是火打岳（1238 m）。

原本預計的行程

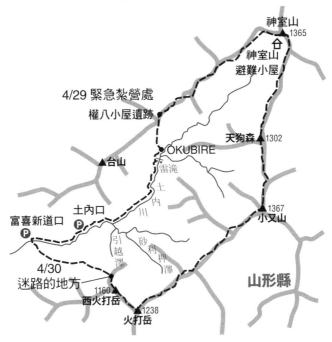

神室山
1365

神室山
避難小屋

4/29 緊急紮營處
權八小屋遺跡

天狗森 1302

◉OKUBIRE

▲台山

雷滝

土內川

土內口
Ｐ

富喜新道口
Ｐ

引越澤

砂利押澤

1367
小又山 ▲

山形縣

4/30
迷路的地方

1160 ▲
西火打岳

1238 ▲
火打岳

雪的斜坡滑落。她為了找手機脫離路線，沿著斜坡下切找了兩個小時仍找不到，這時已經過了晚上八點，天色完全變暗了。

「那天早上四點就動身了，所以當時非常疲憊，根本不想再爬回西火打岳。儘管我很清楚『在山裡迷路時不可以下切，要折返到原路』這個鐵則，但我還是心想只要能走到富喜新道的山脊就沒問題了，所以就跨越草叢朝著左側的山脊行進。」走了兩個小時左右，來到草叢變稀疏的場所，因此佐藤認為這裡應該就是登山道

了，想著「天亮之後就可以沿著這條路下山」，於是便決定緊急紮營，她躺在雜草上並以避難帳充當被子。

察覺迷路後試圖沿著溪流下山

五月一日是佐藤預計進公司的日子，她盤算著四點三十分開始走，花兩個小時下山後，於六點三十分搭上車就來得及上班。但是她走了兩個小時以上，卻遲遲到不了下山口。

「這時我才真的意識到自己徹底迷路了，但是還是打算先試試能下降到什麼程度。中午過後我總算來到完全沒有雪的地方，所以取出紙本地圖與指南針確認現在位置，才發現和我原以為的地方完全不同。」

後來佐藤為了進一步掌握地形而攀上附近的小山丘，結果什麼也看不出來只好放棄，當晚就在草地上紮營。

五月二日，根據上山前看到的氣象預報，佐藤知道今天傍晚開始天氣會變差，這讓她相當著急。由於富喜新道的入口在溪邊，所以她推測只要沿著溪流走，遲早能夠找到出路，半途她發現了

砂利押澤支流的招牌「引越澤」。這時佐藤聽見了直升機接近的聲音，畢竟已經比預計下山日延遲兩天了，家人報警請求協尋也不奇怪。直升機上的人員拿著望遠鏡似乎在尋找著什麼，因此她展開雙手用力揮舞，然而直升機卻直接飛過去了。

她心想直升機可能會再度經過，所以在高處坐了一個小時左右，卻等不到直升機回來。隨著時間接近傍晚，風愈來愈強勁，她終於下定決心自行下山，於是便沿著砂利押澤旁的道路行進。

「砂利押澤是非常困難的路線，而且還遇到殘雪期，對我來說難度相當高。但是既然都來到這裡了，便決定咬緊牙根沿著地圖所載的主流旁步道行進。」

雨停讓她下定決心要回家

三日與四日都是一早就開始下雨，佐藤原本打算稍微折返以尋找其他路線，但是來到前一天徒步涉水的地方，發現溪流流量變大也變得相當湍急。

「雨停之前恐怕什麼也辦不到了，我當下也很冷，所以就先用避難帳與睡袋罩裹住身體，雖然想燒點熱水來喝，但是途中就搞丟了瓦斯罐……落葉與樹枝都溼答答的無法生火，這讓我覺得恐怕

	遇難過程
4/29	天氣晴朗。從土內口入山，原本打算在神室山避難小屋過夜，最後卻在權八小屋遺跡紮營。
4/30	天氣晴朗。預計行經神室山避難小屋，並從火打岳走富喜新道下山。但是在稀火打岳登頂後丟失了手機，找手機時不慎迷路，只好在西火打岳北面紮營。
5/1	天氣晴朗。原以為自己正確地走在富喜新道上，通往下山之路，但是用地圖與指南針確認現在位置時，才發現自己身處的地方與預想的不同。登上高處卻什麼也看不出來，只能在砂利押澤下游草地紮營。
5/2	天氣晴朗，但是傍晚開始下雨。看到直升機經過而努力揮手，卻沒有引起對方注意。找到引越澤的招牌後，開始探索路線，試圖沿著砂利押路線下山。後來下雨了，所以就在溪邊大岩石的遮蔭處紮營。
5/3	雨天。整天下雨讓佐藤無法行動，和前一天一樣在大岩石遮蔭處紮營。
5/4	雨天。同樣因為下雨而無法行動，繼續在大岩石遮蔭處紮營，並且意識到自己可能會罹難而準備好遺書。
5/5	早上下完雷雨後放晴。溪水量較前一日少，所以下定決心用徒步涉水的方式返回原路，才剛到達原路線就巧遇搜索隊成員，總算獲救。

沒救了。」

　　就這樣死在山裡，就算幾年後被發現可能也會變成無名屍，如此一來會對家人造成困擾，所以佐藤利用地圖的背面寫下遺書以及遇難過程，將其與駕照、保險證的影本一起放進塑膠袋裡後帶著。此外由於沒有焚火台與熱水，所以她便吃掉了糧食中的米果與麵包，企圖藉此從身體內部達到溫暖的效果。

　　「身體溫暖之後就想睡了，但是沒睡多久就冷醒，睡睡醒醒的同時也想著等天亮後得想點辦法，並祈禱著希望雨可以趕快停。」

　　遇難第六天的早晨，仰望天空看見一片藍天，雨真的停了。這讓她下定決心爬回西火打岳：

　　「就靠今天決勝負了！我一定要回家！」她去確認徒步涉水的位置後，發現溪流的水量已經變少，實際涉水的步伐比想像中輕鬆。後來她用四肢伏地的方式在滿是草叢與雪的斜坡攀爬，爬了約八個小時左右正在休息時，她聽見了熊鈴的聲音。佐藤原本以為是錯覺，但是聲音卻愈來愈大聲。「我心想：『啊！這裡就是正規路線了！』於是便打算向來者問路後下山。」

　　「雖然很可怕，但是不撐過這一段的話就回不了家。」她鼓起勇氣踏入水中，發現流速也變慢了。「今天決勝負了！我一定要回家！」

往權八小屋遺跡

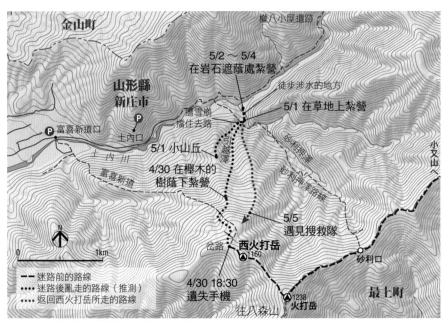

推測是佐藤脫離正規路線後走過的軌跡。她一度下切到砂利押澤的支流匯合處,但是又從該處攀上前往西火打岳的斜面,才總算遇見搜救隊。

「不好意思……」她向對方搭話後,四名男性便出聲詢問:「妳該不會是佐藤女士吧?」仔細一看,才發現對方是平常會一起登山的山友。原來他們聽到佐藤遇難的消息,便自願參與搜索。

警察在五月一日受理了佐藤姊姊的報案,由於她在小又山傳了訊息給妹妹,曾在天狗山與她擦身而過的登山者也提供相關資訊,因此警方推測她走失的地點應該是火打岳與砂利押澤一帶,便於二日開始進行重點式的搜索。

佐藤下山後在醫院做了檢查，結果發現除了足部凍傷外，整體健康都相當正常，因此連假結束後她就一如往常地回到了公司。

「回頭檢視當時的情況時，會發現當我放棄尋找手機時就不應該試圖抄捷徑，應該爬回原本的登山道，從確定位置的地方開始走才對。如果以後又遇到類似的情況時，我會先仔細確認自己的所在地，透過詳細的資訊確認是否真的有捷徑、或者是應該折返後再行動。」

成為生還關鍵的裝備與訊息

這次的案例發生在殘雪期，遇難期間有下雨還在水深及腰的地方徒步涉水，因此最危險的其實就是失溫症。但是佐藤①有帶避難帳、②下雨天時沒有亂跑，而是躲在岩石遮蔭下繼續紮營，避免體溫流失、③一開始就為了兩天一夜的登山準備一定程度的糧食與行動糧，透過從體內發熱等方式預防失溫，才總算幸運存活下來。

當時攜帶的裝備

裝備品項			
寢具	睡袋 氣墊床 睡袋套	其他	避難帳 毛巾 拋棄式迷你暖暖包兩個 工作手套兩雙 頭燈 驅蟲噴霧＊ 熊鈴 哨子 登山杖＊ 保溫瓶（500ml）＊ 登山保溫瓶（750ml）＊ 折疊式坐墊 水壺 1 L 水容器 500ml 智慧型手機＊ 電池＊ 數位相機 地圖 指南針 駕照與保險證的影本
炊具	鍋具 瓦斯噴槍 瓦斯罐（殘餘少量） 筷子 湯匙 馬克杯 打火機		
衣著	長靴 長袖 T 恤 褲子 防風外套 帽子 墨鏡 刷毛外套 雨衣		
換洗衣物	長袖 T 恤 內搭 T 恤 貼身衣物 襪子		

＊途中遺失

登山開始時與被發現時身上的糧食

內容	登山開始時	被發現時
乾燥咖哩（冷凍乾燥）	1 餐	
咖哩調理包	1 包	
果凍飲	4 瓶	
紅豆麵包	1 塊	
迷你奶油麵包	1 袋（5 入）	2 顆
奶油卷	1 袋（6 入）	3 顆
迷你士力架巧克力	2 條	
米果	2 袋	1 袋
小包裝起司	2 包	
辣香腸	1 包	5 根
鹽分補充錠	10 顆	
岩鹽	少許	少許
碳酸水	500ml	

「我原本就都會帶避難帳，但這次是我第一次使用。如果沒有避難帳的話，我肯定會敗給寒冷的。」

此外另一大生還關鍵，就是佐藤在小又山山頂傳給妹妹的訊息，讓搜救隊能夠縮小搜索範圍，才得以及早發現（搜救第四天）。佐藤這次出門前似乎只告訴家人自己要去神室山登山兩天一夜，並且打算從土內登山口入山。

「這次的山難讓我決定今後都要製作登山計畫書並交給家人，此外我以前只有心血來潮的時候才會聯絡家人，但是現在已經用手機的LINE創建群組，以後登山前、攻頂成功與下山後都會告訴他們。」

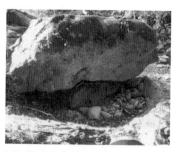

下雨期間佐藤都躲在這塊大岩石下方，據說只能容納成人的一半身體（本人拍攝）。

佐藤徒步涉水的砂利押澤（本人拍攝）。

獨攀者的驚險體驗

《山與溪谷》的讀者們也分享了許多驚險的遇難經驗，這邊特別整理出幾個常件事件。

迷路

我曾在積雪期的奧多摩誤信地上的足跡，踏上與預期完全不同的山脊。後來透過GPS發現了當下所在地後，判斷已經來不及在日落前下山了，便緊急紮營。現場一片漆黑真的很恐怖，我原本想說這種矮山沒什麼大不了的，但是這件事情讓我鄭重體會到地圖的確認、避難帳與緊急糧食有多麼重要。（女性‧三十多歲）

我在群馬縣南牧村的毛無岩附近，對身處位置失去了頭緒，迷惘時將手搭在岩石上，沒想到岩石竟然垮掉，讓我滑落了十幾公尺，幸好在即將掉落懸崖之前抓住草而止住。但是徒手實在爬不回

原地，幸好登山杖被樹根勾住了，我才終於得救。此後即使去的是以雜草林木為主的山，我仍會帶著冰斧，並且認清獨攀時「去哪裡」、「帶什麼」都是自己的責任。（男性‧四十多歲）

我曾經在殘雪期去過以雜草林木為主的山，結果在該處的平坦區域迷路。我努力確認著路線，忙得滿身大汗才好不容易回到正確的路線上。我在差點陷入恐慌的時候，深呼吸告訴自己：「太陽還很高，我還有充足的時間。」才總算冷靜下來。這讓我發現學會撫平恐慌也是很重要的事情。（男性‧六十多歲）

我曾在十多年前的晚秋，在鈴鹿山一帶踏上通往竹林的模糊路線，最後就搞不清楚自己身在何處。造成如此窘境的原因，就是我沒及時折返，一直盲目前進所致。結果天氣逐漸變糟，我卻一直鬼打牆。幸好我已經透過多次登山提升了閱讀地圖的能力，因此仔細觀察地圖後找出自己可能困在何處，才逐漸找到出路。這讓我深刻體會到凡事都很講究經驗。（男性‧四十多歲）

惡劣天候

我從橫尾前往涸澤的登山途中，忽然下起傾盆大雨。於是我在比本谷橋高一點的地方決定折回橫尾，結果來時沒什麼的岩石步道，竟然多了一道瀑布般的濁流，阻斷了回頭的道路。現場也沒有其他登山客，我只能努力嘗試穿越那道濁流卻差點被沖走，真的非常驚險。我沒料到才下三十分鐘的雨，就會形成這麼可怕的濁流，深深檢討起自己的經驗不足。（男性・六十多歲）

二〇一二年三月底，我為了偵察而帶著輕裝備爬上了八岳的赤岳，攻頂後要下山時卻遇到暴風雪與霧氣，讓我搞不清楚下山的路徑，只好在雪洞中緊急紮營。但是無論是外套、避難帳篷還是一般帳篷，我都沒有帶在身上，這讓當晚真的非常難熬。我才脫下手套一次，手指就因為溼雪而伸不進手套，後來凍傷非常嚴重，有兩根手指幾乎完全截肢。甚至為了這場手術在長野縣住院四個月，後面則回到家鄉又住了一個月，最後拿到了兩種三級身障證明。（男性・六十多歲）

墜落、滑落、摔倒

我在蓼科山要下山時，不慎在走木橋時失足掉進溪流，幸好掉進流速很慢且水很深的地方才沒受傷，只是全身溼答答，至今一想到當時腰椎骨折的話……就覺得毛骨悚然。那裡人煙稀少，要是受重傷可能會直接死亡，因此那次對我來說是場刻骨銘心的失敗經驗。（男性・三十多歲）

我在北阿爾卑斯山的北鎌山脊不小心跌倒，當時在細沙上一路往下滑，原本以為遲早會受磨擦力影響而停下吧？沒想到滑落的速度卻不斷提升，最後甚至看見了下方還有積雪的溪流，讓我不禁恐懼了起來。幸好最後用腿勾住了突出的岩石才終於止住，爬回去山脊的過程都怕得雙腿直打顫。這次讓我深刻體會到：「步行過程絕對不可以有什麼『不小心』。」「獨攀絕對不可以受傷。」（男性・七十多歲）

我曾經為了去看丹澤的早戶大瀑布，選擇了溯溪而上，沒想到卻在大岩石的橫斷面失敗，滑落

了約4m深，造成右手腕骨折。我在單手不能動的情況下，好不容易從溪流前往登山道，總共花了三小時才成功下山。此後我便不再自以為厲害地省略路線或抄捷徑，絕對會遵守既有的登山路線。

（男性・五十多歲）

妙義山有個地方設有鎖鍊供人攀爬，我當時在上面找踩腳處時不慎手滑而滑落。由於我把安全帽忘在車上，也只有一隻手戴著工作手套，結果頭部與腿部等都受傷了，只能靠直升機救援下山。此後我前往危險的場所時一定會攜帶安全帽，攀岩時也一定會戴好專門的手套。（男性・七十多歲）

野生動物

我曾經在下山時以極近的距離遇到熊，這讓我深感獨自在山裡真的很危險，後來遇到其他也要下山的登山客時，就會主動結伴同行。（女性・三十多歲）

我在夏天去石川縣的奧獅子吼山時，聽到了猴子的叫聲。似乎有好幾隻在吵架，但是仔細一看才發現數公尺遠的登山道有猴子瞪著我，發脾氣的野生猴子真的好恐怖。此後我就盡量避免在人煙稀少的平日早上獨攀了。（女性・五十多歲）

身體不適、疾病等

我在為期五天的縱走計畫中高山症發作，只好請求救援搭直升機下山。如果當時有同伴的話，我就有更充裕的休息時間，也會有人分擔裝備的重量，如此一來或許就能夠避免高山症了。（女性・四十多歲）

我曾在夏天登上奧多摩的非主流路線，結果差點中暑。當時想著要是昏倒在這裡恐怕不會被發現，因此儘管花了很多時間，還是想辦法下山了。此外我獨攀時都會格外重視水分與行動糧，即使用不了那麼多也會多帶一點。（男性・五十多歲）

其他

我曾經花了比預期更短的時間攻頂成功，因為還有多餘的時間，確認過地圖後就決定變更路線。然而新路線的登山道高低差相當劇烈，道路也不太明顯，結果愈走愈擔心，幸好雖然拖到了晚上但還是平安下山，不過要是當時受傷的話實在不知道該怎麼辦才好。（男性‧二十多歲）

我曾被奇怪的人尾隨。（女性‧四十多歲）

我在三月下旬前往北阿爾卑斯山的唐松岳，下山途中雙腿踩進了正在融化的積雪裡，結果被深埋至腰部。我用冰鎬的尖銳處努力刮開雪，花了十分鐘左右才脫困。要是我當時沒帶冰鎬的話，恐怕就無法脫困了吧？這讓我明白獨攀必須擁有能夠自行解決所有問題的能力。（男性‧三十多歲）

第四章

獨攀的風險管理

入山前&登山途中的山難應對法

風險管理必須從入山前的計畫階段就開始，遇難時也要儘快並精準地做好有利於搜救的準備。

風險管理就從登山計畫書開始

——木元康晴（登山嚮導）

山難應對的第一步，製作登山計畫書

登山計畫書中應載有同伴資訊、預計行動與撤退路線等，想要製作出確實有用的計畫書，事前的規劃就格外重要。製作登山計畫書的一大關鍵，就是要檢視是否有過於勉強的內容或是疏忽的地方。資訊完整的登山計畫書不僅能夠加快發生意外時的應對速度，甚至還具有預防山難的效果。

那麼登山計畫書該怎麼寫呢？只要必要事項都有寫到，格式就不必太講究。首先最重要的就是目標山岳的名稱與區域，接著是同伴姓名、住址、電話與緊急聯絡人。雖然這些都屬於個人資訊，但是遇難時其他同伴或報案者才能藉此展開連絡，所以請務必寫上。接著是幫助家人判斷報警時機的最終下山時刻，以及裝備與糧食內容。獨攀者也要記得寫上背包、外套與雨衣的顏色。「登山計畫書一定要交給家人或任何一個熟人，而且也要交代對方，如果自己過了預計下山的時間還沒有聯繫，就請代為報案求援。」

用書面表達自己的計畫

山難發生、無法自行對外求助時，在親友察覺異狀報警後，是否有登山計畫書，將大幅影響搜索、救援機構第一時間採取的行動。這裡的關鍵就在於「託付」。

「計畫書並不是『製作好之後拿去申請入山就大功告成』，事前將其託付給家人或朋友等緊急時會代為求助的人，才是最重要的。只有口頭告知欲前往的山岳時，不具登山知識的家人聽了也不曉得是哪裡，而且大部分都會忘得一乾二淨。」

考量到發生事故的情況，除了將登山計畫書託付給他人外，事前決定好對外求援的時間點也很重要。「舉例來說，像『如果過了最終下山日仍沒有收到聯繫，請在隔天八點向當地警局報案』這樣事前告知報案時機與對象等，會使救援更加順利，所以計畫書上也請寫好登山口轄區的警察局電話吧。」

—— 飯田雅彥（山難搜索顧問）

正式搜索之前的流程（由家人或朋友通報時）

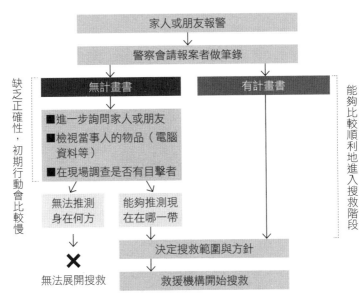

掌握狀況與進退判斷

在山上最重要的就是藉由精準的判斷避免發生危險，判斷的內容不分團隊登山或獨攀，但是獨攀遇到狀況時比較容易變嚴重，因為發生意外的當下可能無人知曉。有些狀況在發生後立即處置就不會太嚴重，但是錯失應對時機就有致命風險。因此在山上有任何迷惘的時刻，就請毫不猶豫選擇較安全的方法，盡可能避免冒險。

「在山上迷路不僅是會有擔心或難過等情緒問題產生，被留下的家人與周遭人也會因為許多理由陷入煎熬。所以請各位牢記，只要有

路線狀況比預料的更嚴苛

獨攀時若遇到路線狀況比預料的更嚴峻時，盡可能折返才是正確答案。無論如何都想前進時，就應重新檢視自己的計畫，思考這樣的狀況會延續多久。由於狀況不佳的區間所需時間至少會是一般情況的兩倍，所以必須連後續的行程一起重新考量。接著也請決定好五分鐘至十分鐘的停損點，後續每隔五至十分鐘，就應停下腳步認真思考是否要繼續前進。這時認為真的很難再前進時，就請毫不猶豫地回頭吧。登山道不夠明顯時，迷路的風險也相當高，這時就必須經常藉 GPS（APP也可）力降到最低。每隔短時間就重新思考一次，並且反覆這麼做時，能夠把需要花在修正上的勞確認自己有沒有脫離路線。

「任何一點點沒把握，就一定要選擇比較安全的那條路。」

天候急遽惡化

天氣不好時視野會變差，能夠獲得的資訊量遠低於晴天時，加上獨攀時一個人能夠確認的視野

有限，因此跌落或迷路的風險就更高了。「可以維持正常行動的壞天氣中，有點難撐傘的風速（15m／秒左右）是極限，下雨的話則不要到傾盆大雨（每小時20mm左右）就還可以。風雨更強的時候或是眼看短時間不會恢復時，就應做出停留、避難或撤退等決定才行。」

其他還有落雷、下雪、路面結冰等狀況，在判斷時也要按照當下位置的條件（山脊、溪邊還是樹林等）做全盤考量。此外接下來的行程中，有必須抓住鎖鏈往上攀的區域或是岩稜等較沒信心的部分時，避免在天氣不佳時進行才是上策。

尚可行動的氣象條件
‧面風時有點難走，但是還走得動的程度
‧還沒到達傾盆大雨的雨勢

尚可行動的地理條件
‧山脊以外的安全登山道

尚可行動的行程內容
‧不含自己較沒信心的區域（岩石區或必須抓住鎖鏈攀爬的區域等）

在山中遇到進退維谷的情況時就必須緊急紮營，唯有能夠冷靜且正確完成的人，才稱得上是獨當一面的獨攀者。

智慧22

藉由有利求生的緊急紮營，保存體力

或許很多人對緊急紮營都抱持負面印象，但是事實並非如此。」山田先生說：「迷路不知該何去何從時，要是離搜救範圍太遠就很難被發現。此外相較於硬是在天候惡劣或是夜間行動，緊急紮營到隔天比較能夠掌握環境狀況，有助於降低受傷風險並保存體力。」

—— 山田哲哉（登山嚮導）

想要提高自行下山的可能性時，就要在覺得不可能在時間內下山或是到達山屋時果斷紮營，考量到紮營場所與紮營所需時間，建議最晚應在日落三十分鐘前做好決定。

穿上手邊所有衣物

緊急紮營時建議用衣物做好充足的抗寒準備。

「請把所有衣物都套在身上吧。多穿幾層可製造空氣層，進而提升保暖效果。」

此外身體末端容易冰冷，因此也要留意手指、腳趾與耳朵等部位的防寒。上山時一定要攜帶帽子與手套，天氣寒冷時更應選擇厚襪子，最好還可以搭配打底褲。

為了對抗寒冷而穿上多層衣服時，要特別留意「潮溼」的問題。附著在身體的水分蒸發時會帶走體溫，所以請做好徹底的防水措施。此外挑選具速乾功能的打底衣物，就能夠避免內部潮溼＝汗水造成發冷。最後只要將雨衣套在最外層，就可以預防外部的潮溼，兼具防風效果的雨衣還可以避免風吹造成的寒冷。

用避難帳紮營

① 在較不易受風雨影響的平坦場所紮營

　　要設置避難帳時，最好的位置是較不受風雨影響的樹林、岩石遮蔭處，且盡量能夠讓身體躺平，附近若有能夠確保水源的地方就更理想了。在樹林裡可以利用樹木撐起帳篷，但是要避開風勢強勁的山脊，以及可能有落石的地區。

　　「聽到確保水源，可能會有人認為溪流附近不錯。但是溪流附近早晚會特別寒冷，還會有暴漲的危險，所以請避免直接在溪流旁紮營。」

　　一般避難帳都會用兩根登山杖充當支柱，但是若能夠直接以樹木為支柱，就不怕被風吹倒，更加安心。

避難帳的搭法

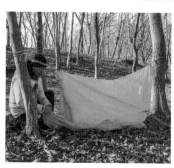

用繩子穿過通風口後掛在樹木上。無論使用哪一種搭法，都請挑選能夠躺下的位置。

用登山杖充當支柱的搭法。

② 從內側溫暖身體

　想要抵抗山中寒意，當然必須把攜帶的衣物全部穿在身上，飲用溫熱的飲料，則可有效從內側溫暖身體。此外，第一次緊急紮營難免會有諸多不安，心情很難平靜，這時喝點溫熱的飲料，不僅能夠滋潤喉嚨並溫暖身體，還具有撫平內心的效果。

　「想要維持努力生存的活力，就請先喝口熱飲吧。」

③ 活用背包以預防腳趾凍傷

　躺在避難帳時，地面的寒氣會讓身體發冷，而身體末端的腳趾等又特別容易冰涼，不做好保暖的話夜間也很難入睡。事實上，人們也特別容易輕忽下半身的防寒，所以這邊要建議各位善用背包與睡袋套。

　「將雙腿伸進背包裡，或是將背包墊在身體下

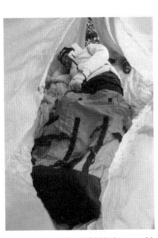

預防腳趾凍傷的對策之一，就是將腿伸進背包裡。此外光是將背包墊在身體下方，就能夠有效防冷防溼。

緊急程度極高時的緊急紮營

方等，都有助於抑制從地面竄起的寒氣。再搭配睡袋套的話，就會有更棒的保暖效果。」

① 無法搭起避難帳時就改用「吊掛」或「覆蓋」

因為受傷或疲勞而難以行動時，往往在找到適合搭帳篷的位置前，太陽就已經下山了，因此無法順利搭起避難帳的機率其實相當高。

「僅單側固定在樹上的吊掛法比搭帳篷更簡單，這時盡量打造出身體能夠活動的空間就會比較舒適。但是連吊掛都沒辦法時，就請直接覆蓋在身上避免身體受到風與寒氣的侵襲。

沒帶或是弄丟避難帳的時候，請在岩石遮蔭處等較不易受風雨侵擾的區域，穿上雨衣努力防水與防寒吧。

② 考量到大雨時的緊急紮營法

人們很容易以為避難帳非常萬用，但是其實避難帳的防水性沒有想像中那麼好，很怕遇到大雨侵襲。市面上當然也有防水滲透的材質，但是又重又占空間，不適合當作緊急裝備。

「吊掛」避難帳所需的時間比用搭的還要短，地面有點斜度也沒問題。但是舒適度沒有用搭的那麼好，也比較容易結露。

「雖然市面上售有避難帳專用遮雨棚，但是個人比較推薦便宜的野餐墊。因為野餐墊的防水性很好，只要蓋在避難帳上面就足以擋雨。」下雨時的避難帳一樣，用繩子固定住接地面，就能夠打造出舒適空間。

③ 藉火堆溫暖身心

緊急紮營過於寒冷時，建議想辦法堆木材生火。火堆的火比瓦斯噴槍還要溫暖，同時具有令人安心的效果，衣服不慎溼掉時還可用來烘乾，此外黑煙與煙味也能夠讓搜救隊更輕易找到。雖然很多地方都禁止生火，但是面臨攸關性命的緊急時刻，生火也是無可奈何的選擇。當然生火時要特別留意，避免因為延燒而造成山林火災，例如：火舌會碰到的範圍內，要盡量清除落葉等助燃物。

用避難帳「覆蓋」身體不費工又簡
單，但是比「搭帳篷」或「吊掛」
還要容易受到天候影響，也缺乏舒
適性。

仿效遮雨棚的形式覆蓋野餐墊，
就能夠遮擋雨水。

火堆成為獲救關鍵的案例

二〇一七年六月，奧秩父的木賊山發生了男女登山客失蹤的山難，並在搜救第四天獲救並搭乘縣警直升機下山。獲救的關鍵則是火堆。直升機在標高約 1600m 的地方看見有煙揚起，進而發現相當虛弱的兩人。原來他們從登山道滑落後，就陷入動彈不得的絕望狀態，幸好終究倖存下來。雖然這並非獨攀，但是由此可知，火堆除了能夠溫暖身體外，也是告知自己所在位置的重要信號。

山田哲哉

一九五四年出生於東京，掌管山岳嚮導「風之谷」。日本山岳嚮導協會認證二級登山嚮導，活躍於日本國內外，著作包括《奧多摩：山、谷、峠與人》（山與溪谷社）等。

自救急救包

無論是受傷還是不適，這時能夠拯救自己的只有自己，請多假設各種情況並模擬應對方案吧。

智慧 23

學會自我救命術

——千島康稔（國際山岳醫師、登山嚮導）

例來說，因為滑落或跌倒而失去意識時，若身邊有同伴時，可以幫自己施以必要措施或是代為求救。但是獨攀者在被發現之前，或是自己醒來之前，什麼都辦不到。

此外救命的關鍵——確保呼吸道暢通，是在有他人的情況下才辦得到的處置，止血也會受到受

傷部位影響，有時光憑自己也很難辦到。在單手不能使用的情況下，若有其他重傷怎麼辦？能夠忍耐疼痛到什麼程度呢？試著想像獨攀的場景，會發現能做到的自救術其實很少。

請各位獨攀之前務必理解遇到事故而動彈不得時，有同伴能夠關心自己並有可協助的團隊，與一切都得靠自己的獨攀有多麼不一樣，深切明白獨攀的風險。

假設所有可能發生的事態，做好裝備與心理方面的準備

只是小傷的話貼個 OK 蹦就可以了，但是遇到骨折或重度失溫等緊急狀況時，是否具備相關知識，將左右後續的發展。事情真的發生之後才思考「該怎麼處理？」的話，就只會有曖昧模糊的答案，光憑這些是很難做出適當處置的。

因此入山前就必須假設各種情況並做好模擬，思考：「可能會發生什麼事情？」「發生時需要哪些處置？」「處置的具體方法是？」這同時也是對心靈的鍛鍊，因為平常就開始仔細思考，藉此具備必要的知識與裝備，才能夠在緊急時儘早冷靜下來。所以請在平常就做好準備，如此一來，獨攀時無論發生什麼事情都可以挺胸說出「這一切都在掌控之中」。

冷靜掌握當下事態

遭遇嚴重事故時可能會腦中一片空白或是陷入恐慌，雖然這時真的很難保持平靜，但是應對事故的第一步依然是冷靜下來。

接著請掌握發生的事態，例如：是跌倒了還是滑落了？同時也要環顧四周，確認自己當下是否安全？是否需要立即移動？完成後就要檢視自己全身狀況，有劇烈疼痛時往往會專注於該處而忽視他處。頭部、胸腔與腹部等都是一開始疼痛輕微，但是可能慢慢變嚴重的部位，所以請從頭到尾都摸摸看、動動看，檢查有沒有疼痛、變形或動作異常。平常也請多加模擬這個檢查過程吧。

事前確認應對法，並且盡力去挽救

看到大量出血才開始回想止血方法的人，與確實掌握步驟的人，光是處置的速度與準確度就截然不同。因此不能只是讀完步驟而已，必須用自己的身體實際演練過，用身體記下止血的過程。無論是傷口的止血與清洗，還是骨折、扭傷、脫臼的固定等，都希望演練至能夠平靜處理的程度。

失溫症、中暑與高山症都是在症狀輕微時，如能注意到並施以適當處置，即可預防重症化。此

外也請各位務必了解，無法走動時所施加的處置，不是為了讓自己繼續完成接下來的行程，而是為了幫助自己平安下山所做的。

依症狀決定要自行下山還是請求救援

還能動的話當然可以考慮自行下山，但是有些症狀會隨著時間流逝變得嚴重，所以也請搭配登山道的狀況、至下山口的距離作判斷。如果是大腿骨或骨盆的骨折，或者是有兩處以上的骨折時，請立刻請求外界支援，因為有可能已經出現大量的內出血了。此外頭部、胸腔與腹腔有強烈撞擊時也要特別留意，若是內臟破裂或肺部挫傷的話，即使一開始能夠忍耐疼痛，仍可能愈來愈嚴重。因此無論是打算自行下山或是等待救援，都請留意症狀的變化，最好可以記錄下來。

千島康稔

一九六一年生，醫師，日本登山醫學會認證國際山岳醫師、日本山岳嚮導協會認證三級登山嚮導。目前正於登山教室 Timtam 松本分校實施個人指導與講座。

請求救援

遇到自己無法處理的緊急情況時，就請求外界協助吧。

首先請冷靜下來，確實告知所有必要資訊。

—— 飯田雅彥（山難搜索顧問）

智慧 24

請求救援的方法與事後應對法

因為受傷、疾病或是迷路等造成「無法自行下山，或是自行下山變得極其困難」時，請向外界求救吧。

「這裡要特別注意的是迷路。有時會因為『不可以隨便求救』、『必須自己想點辦法』等觀念

導致自己愈陷愈深，所以請勿因為還沒日落或是才剛迷路三十分鐘而不願意求救，只要認為自己無力解決時就請儘早通報。時間尚早的話，搜救隊能夠立即出動，還可以透過通報者看見的景色鎖定位置，有時可以遠端協助自行下山。因此即使自己還能夠自行下山，只是擔心會太晚時，也可以聯絡警察或家人請求提供適度協助。」

① 生病或受傷

判斷自己因為受傷或疾病而無法自行下山時，請立即請求救援，過度勉強可能會造成惡化。

② 迷路

不知道自己身在何方，且判斷已經無法憑一己之力找到路時，不要到處亂走到太陽下山，應立即向外界求助。

③ 天候急遽變化

天候突然產生劇烈變化，導致下山要經過的登山道坍方，或是徒步涉水的溪流暴漲等而進退兩難時，就立刻請求支援吧。

入山前要先做好的遇難對策

無論是智慧型手機或一般手機，都要確實掌握功能與操作法即使手機功能優秀，緊急時刻不懂得使用也沒意義。所以入山前至少要懂得打開 GPS 功能、顯示所在位置等最低限度的操作法。

傳送行程狀態給親友

請養成透過手機簡訊或 LINE 等聊天 APP，向家人或朋友報備「我正要從登山口出發」、「攻頂成功」、「我平安下山了」等行程狀態的習慣。

手機不要關機

很多人擔心手機沒電，會關機或是切換成飛航模式，但是從救援的角度來看，會希望一直維持在隨時能夠緊急聯繫的狀態，所以備用的電源就格外重要了。

有利搜索與救援的系統

① 「指南針」山岳網絡系統

日本山岳嚮導協會所經營的系統（https://www.mt-compass.com/），能夠透過網路與親朋好友、警察共享登山計畫。這個網站可以提出全日本山域的登山計畫，只要依循網站格式填寫資訊並提交，就能夠將登山資訊寄到指定對象的電子信箱。

「『指南針山岳網絡系統』有下山通知功能，如果過了預計

下山時間還沒有提交下山聯繫時，就會向登記的緊急聯絡人或登山者本人聯繫做進一步的確認。雖然必須收到家人或朋友的實際報案才會展開搜救，但是與系統合作的地方政府與警察單位相當多，只要家人實際報案，就能夠與救援機構共享當初提交的登山資訊，有助於加快救援的腳步。」

登山計畫製作網站除了可用電腦或手機操作外，還有分別支援 iPhone 與 Android 手機的免費 APP。

② 會員制搜救直升機服務「KOKOHERI」

自二〇一六年開始提供服務以來，使用者就不斷增加中的會員制搜救直升機服務。入會後就會提供含會員個人識別編號的電波發射器作為會員證，這台發射器的尺寸約為寬 3.9 × 高 5.7 × 厚 1.3 cm，重量才 20 g 左右，非常輕巧。開機後就能夠發射電波至數公里之外，每次充電約可使用三個月，這段期間會一直發射電波。會員失蹤且有家人或朋友請求協助時，就會派出直升機抓取失蹤者發射器所發出的電波，藉此定位之後再將資訊提交給救援機構。

「電波會長時間發訊，對搜尋失蹤者來說非常有效。首先透過登山計畫書縮小範圍後，派出搜

索訊號的直升機。且每一次事件都可以免費使用三次搜索訊號的直升機。」

③ 用電話求救

打電話求救時該打一一○（警察）還是一一九（消防）呢？「報案時打給警察或消防都沒關係，一開始對方會詢問是『事件還是事故』，為了預防與一般平地的事故混淆，請務必回答『是山岳事故』，接著告知救援必須知道的狀況（受傷後無法動彈、迷路等）。」此外在報案前，請稍微整理自己要告知的內容。「接聽的人未必精通山岳事故，對於搜救資訊的詢問可能會有問得不足或太多等情況，因此建議各位按照下列原則告知資訊即可。」

告知是山岳事故之後，就可以按照整理出來的內容告訴對方。

「請依照 When、Where、Who、What、Why、How 這 5W1H 的順序說明狀況。以請求救援來說，會需要了解事故發生的時間、地點、遇難者姓名與個人資訊、事故內容、發生原因以及當下狀況，這邊要特別留意的就是地點方面的資訊，請不要只講出山名而已，必須連山岳的所在地都說出來，例如：『埼玉縣的日和田山』、『長野縣與岐阜縣的槍岳』。在開闊的山脊打電話時，無法

5W1H 原則

When	事故發生的日期與時間
Who	遇難者的姓名、地址等
Why	從登山道滑落、下山時找不到登山道等
Where	（含縣市名稱的）山名、概略位置與標高
What	腿部骨折無法動彈、迷路等
How	現在所在場所與自己的狀況

確定手機訊號會往哪個方向去，因此打給一一〇或一一九報案時，接到電話的未必是最接近的警局或消防局，所以請務必告知能幫助對方鎖定位置的資訊。」

即使電話打不通也別放棄！

手機沒有訊號時該怎麼辦呢？

「有時即使訊號不穩無法通話，還是有機會傳出訊息。

此外聲音與頭燈的亮光也都是告知他人自己在這裡的好方法。如果是在一般登山道受傷或疾病發作時，可以請其他登山客代為求援，但是這時不能只有口頭委託，請務必在紙上撰寫求救所需資訊，因為被託付的人往往也很慌張，僅口頭告知的時候，對方未必能夠確實轉達。有時甚至只說得出『那個人要我幫忙求救』，結果連遇難者的姓名、事故內容

一人登山完全攻略

與場所都記不起來。」

對於很難鎖定事發地點的山岳事故來說，用訊息向一一〇報案也相當有效。各縣市的警局都設有報案專用電子信箱或網頁服務，因此飯田先生建議先打電話求救之後，再將寫有求救內容的信件寄到信箱，以確保受理方知道所有必要資訊。

用手機撥打一一〇報案時，受理單位會用 GPS 功能鎖定報案者的位置，但是用電子郵件聯絡一一〇時，用來鎖定位置的方法就不同，因此同時使用電話與電子信箱報案時，受理單位能夠更精準地定位。所以在製作計畫書時，請養成用「山岳所在縣市＋網路報案一一〇」檢索資訊，再將其記在計畫書上的習慣。

訊息可能傳得出去

即使訊號不穩無法長時間通話，仍可嘗試傳送寫有救援必要資訊的訊息。雖然無論是通話還是電子郵件，能夠直接向警察求助是最好的，但也可以寄給親朋好友後請對方代為報案。

遵守救援機構的指示

求救之後請盡量在安全的場所紮營，靜待搜救隊抵達。

「警察或搜救隊等救援機構，會依事故內容、現場狀況與天候等條件決定搜救方針，並將內容告知求助者後再趕赴現場。這時請遵照救援機構的指示，尤其是迷路的人應該會收到『請待在現場別動』的要求才對。」

等待救援期間要特別留意的，就是與親朋好友之間的聯繫。

「為了隨時能夠接到救援機構的聯繫，手機請維持隨時能夠接聽的狀態。所以和家人的聯繫請控制在最小限度，過於頻繁的報平安不僅會加速電力消耗，還可能因為通話中而接不到救援機構的聯繫。所以建議在接到救援機關對搜救方針的說明

用燈光照向山麓

夜晚時的燈光或閃爍光線，都有助於他人發現有人遇難。所以可以試著用頭燈照向山麓或山屋，並試著閃爍看看。雖然智慧型手機也有手電筒的功能，但是沒電的話就無法聯繫救援機構，所以請盡量避免。

後，再將事故狀況與救援方針寫成訊息傳給家人即可。」

出動直升機的時候，讓救援隊能夠從上方看見自己就格外重要。

大聲呼救

在環境聲音很少的夜晚，聲音其實可以傳到非常遠的地方，因此就曾有山麓居民報案表示「聽到山上有聲音」而成功救援的案例。白天如果聽到疑似有人聲的時候，試著發出聲音也有機會被其他登山客聽見。

請他人協助報案

有其他登山客經過時，請對方下山後或是到手機有訊號的地方代為報案，也可以請對方向途中的山屋通報。這時在紙張寫下自己的姓名、連絡方式與事故狀況等資訊後交給對方會比較保險。

「亮色或是會發光的物品都相當顯眼，像是黃色或橙色帳篷，或是大自然中不會出現的藍色墊子等都很好被發現，當然會動的話就更明顯了。所以發現直升機接近時，請大幅度揮舞避難帳或求生毯吧。」。將避難帳或求生毯綁在登山杖上，像旗幟般舞動也很有效果。」

飯田雅彥

山難搜救顧問，與埼玉縣警察山岳救助隊合作，長年參與山岳搜救。現在隸屬於民間山難搜救組織「LiSS」，在雲取山莊執勤的同時也致力於預防山難。

出處

《山與溪谷》二〇一七年二月號／二〇一八年二月號／二〇一九年二月號／二〇二〇年二月號

《Wandervogel》二〇一八年十月號／二〇二〇年二月號

執筆

第一章　森山憲一／吉田智彥／佐藤徹也／野村 仁

第二章　辻野 聰／吉澤英晃／山崎友貴／川原真由美／野村 仁／
　　　　大武美緒子／大關直樹／佐藤慶典

第三章　羽根田 治／大關直樹

第四章　木元康晴／小川郁代／辻野 聰／川原真由美／西野淑子

照片

第一章　矢島慎一／森山憲一／吉田智彥

第二章　小關信平／小山幸彥（STUH）／矢島慎一／中村英史

第四章　加戶昭太郎

插圖

第一章　蘆野公平

第二章　林田秀一

第四章　蘆野公平／岡田 MISO

生活樹　生活樹系列 099

一人登山完全攻略
ソロ登山の知恵

作　　　　者	山與溪谷編輯部 編著	
譯　　　　者	黃筱涵	
封 面 設 計	張天薪	
版 面 設 計	theBAND · 變設計— Ada	
行 銷 企 劃	黃安汝 · 蔡雨庭	
出版一部總編輯	紀欣怡	

出 　 版 　 者	采實文化事業股份有限公司	
業 務 發 行	張世明 · 林踏欣 · 林坤蓉 · 王貞玉	
國 際 版 權	鄒欣穎 · 施維真 · 王盈潔	
印 務 採 購	曾玉霞	
會 計 行 政	李韶婉 · 許俽瑀 · 張婕莛	
法 律 顧 問	第一國際法律事務所　余淑杏律師	
電 子 信 箱	acme@acmebook.com.tw	
采 實 官 網	www.acmebook.com.tw	
采 實 臉 書	www.facebook.com/acmebook01	

I　S　B　N	978-626-349-142-7	
定　　　　價	350 元	
初 版 一 刷	2023 年 2 月	
劃 撥 帳 號	50148859	
劃 撥 戶 名	采實文化事業股份有限公司	
	104 台北市中山區南京東路二段 95 號 9 樓	
	電話：(02)2511-9798　傳真：(02)2571-3298	

國家圖書館出版品預行編目 (CIP) 資料

一人登山完全攻略 / 山與溪谷編輯部編著；
黃筱涵譯 . -- 初版 . -- 臺北市：
采實文化事業股份有限公司 , 2023.02
176 面；14.8*21 公分 . -- (生活樹；99)
譯自：ソロ登山の知恵
ISBN 978-626-349-142-7(平裝)

1.CST: 登山 2.CST: 安全教育

992.77　　　　　　　　　　111020954

SOLO TOZAN NO CHIE
© Yama-Kei Publishers Co.,Ltd. 2020
Originally published in Japan in 2020 by Yama-Kei Publishers
Co.,Ltd.,,TOKYO. Traditional Chinese edition copyright
©2023 by ACME Publishing Co., Ltd.
Traditional Chinese Characters translation rights arranged
with Yama-Kei Publishers Co.,Ltd.,,TOKYO,
through TOHAN CORPORATION, TOKYO and KEIO
CULTURAL ENTERPRISE CO.,LTD., NEW TAIPEI CITY.